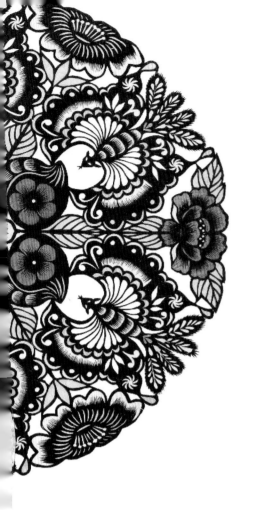

薛金花

剪纸艺术

薛金花／著

远方出版社

图书在版编目(CIP)数据

薛金花剪纸艺术 / 薛金花著. —— 呼和浩特:远方
出版社,2021.12
　ISBN 978-7-5555-1646-0

Ⅰ. ①薛… Ⅱ. ①薛… Ⅲ. ①剪纸－作品集－中国－
现代 Ⅳ. ①J528.1

中国版本图书馆 CIP 数据核字(2021)第 240803 号

薛金花剪纸艺术
XUEJINHUA JIANZHI YISHU

著　　者　薛金花
责任编辑　武舒波
责任校对　武舒波
封面设计　介　霞
装帧设计　张建新　邢俊峰
图片摄影　孙春雷　郑　才
出版发行　远方出版社
社　　址　呼和浩特市乌兰察布东路 666 号　邮编 010010
电　　话　(0471)2236473 总编室　2236460 发行部
经　　销　新华书店
印　　刷　内蒙古爱信达教育印务有限责任公司
开　　本　270mm×260mm　1/12
字　　数　120 千
印　　张　16
版　　次　2021 年 12 月第 1 版
印　　次　2021 年 12 月第 1 次印刷
标准书号　ISBN 978-7-5555-1646-0
定　　价　218.00 元

如发现印装质量问题,请与出版社联系调换

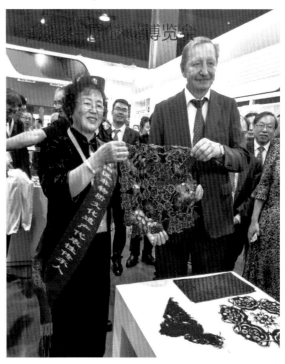

作者在集宁区白海子镇向社区居民传授传统剪纸艺术

作者在中俄蒙三国旅游博览会上向俄罗斯
旅游部部长赠送剪纸作品

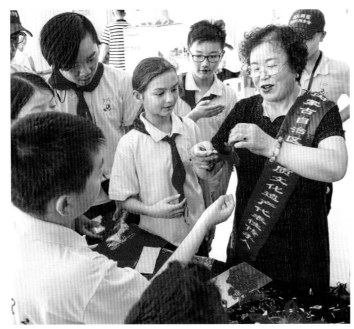

作者向澳大利亚"寻根之旅"学生传授传统剪纸艺术

作者在集宁区新时代社区培训传统文化剪纸艺术

作者在内蒙古群艺馆个人艺术展上与大儿子合影　　　　　　作者与小儿子合影

作者全家福　　　　　　　　　　　　作者与孙子、孙女

序

艺术家们用各自独有的形式反映世界、抒发情感、表达人生理想。作家用文字,画家用颜料,剪纸艺人用剪刀。

一把小小的剪刀,剪出大大的世界。看似一把不起眼的剪刀,却能剪出多姿多彩的生活,能剪出日新月异的社会发展与变化,也剪出了剪纸艺人的人生与理想。

化德县剪纸艺人薛金花就是这样一位剪纸艺人。

薛金花从小热爱艺术,7 岁开始学习剪纸,至今仍勤学不辍、常剪不止,剪纸技艺达到了炉火纯青的高度。为了传承剪纸技艺,她的足迹遍布乌兰察布市的各大、中、小学及幼儿园,遍布各旗县社区。她的学生、学员遍布全市各旗县及周边省市,近年还有国外人士慕名而来,学习剪纸。

薛金花的剪纸技艺可谓高超、独特。小的作品不足 2 厘米,大的作品有 20 余米长,表现手法灵活多变,有单色剪、套色剪。薛金花平均每年的新创作品达百余幅,其中获得国家级、自治区级的金、银、铜及优秀奖作品就有 30 多幅。

"宝剑锋从磨砺出,梅花香自苦寒来",担任化德县民间文艺家协会主席及乌兰察布市剪纸协会会长的薛金花,经过辛勤的耕耘,获得了丰硕的成果。她曾被化德县妇联授予"三·八"红旗手,被乌兰察布市妇联授予"先进代表",先后被自治区及国家有关部门授予"百姓学习之星"荣誉称号,先后共荣获各级各类荣誉证书 40 多本(张),是化德县第六届政协常委。

薛金花的剪纸艺术，不仅在国内享有一定的声誉，在国外也被很多人认可，被艺术界称为"内蒙古民间的毕加索"。

薛金花剪纸的最大特点，就是不用绘制草图，不管是大作品还是小作品，都是说剪就剪，即刻成型，现场临摹，一挥而就，而且作品中的字也能自然连体镶嵌在作品中，这是一般剪纸艺人很难做到的。

薛金花不仅擅长剪纸，在草编、柳编、面塑、绘画等方面，也颇有造诣。她家里摆着各种自己编制的小艺术品，件件让人惊叹不已。她的艺术道路堪称传奇，她的成就堪称惊艳。一天学也没上过的她，完全凭借天赋，自学走上了一条独特的艺术之路，让读者感慨万千，赞叹不已。

自从开始剪纸创作，几十年的时间，薛金花的艺术作品高达数万件。但由于篇幅的关系，本书只能精挑细选，收录了她在不同历史时期创作的200多幅精品。这些作品从内容上来说，有的反映的是历史题材，比如2007年为庆祝内蒙古自治区成立六十周年创作的作品《欢天喜地迎大庆》，2008年为迎接奥运创作的作品《庆奥运》，有的是反映农村改革开放以来的巨大变化，比如作品《政通民欢健康致富路》；有的是反映了新时代、新风貌、新时尚，如作品《农民梦》；有反映地域特色的，比如《草原晨曦》等。总之，她的作品内容广泛，题材多样，涉及社会、生活的方方面面，是一部剪纸艺术的"百科全书"。

这些作品主题思想积极向上，艺术格调高雅脱俗，每幅作品无不给欣赏者以深刻的思想启迪和美的享受。

走进这部书，就是走进一座珍奇而诱人的艺术殿堂，欣赏者一定会领略到这位民间剪纸艺人高超与精湛的剪纸艺术，也一定会具体而深刻地感受到剪纸艺术无穷的魅力，并受到洗礼。

中国非物质文化遗产项目国家级代表性传承人
中国工艺美术大师
中国民间文化杰出传承人
群众文化副研究馆员

刘静兰

2021.元.

目　录

跟随内蒙古民间艺术家
剪出自己的剪纸作品

本书专属二维码：为每一本正版图书保驾护航

▌ 智能阅读向导为您严选以下专属服务 ▌

> 配套视频　走近薛金花老师的剪纸人生
> 电子画册　便利欣赏剪纸艺术并学习
> 打卡工具　打卡记录自己的剪纸生活

> 剪纸贡献　了解薛金花老师的剪纸贡献事件
> 剪纸教程　轻松练习剪出自己的艺术作品

> 交流社群　与众多读者朋友交流剪纸艺术
> 推荐书单　阅读更多优秀书籍作品

扫码添加
智能阅读向导

薛金花剪纸艺术

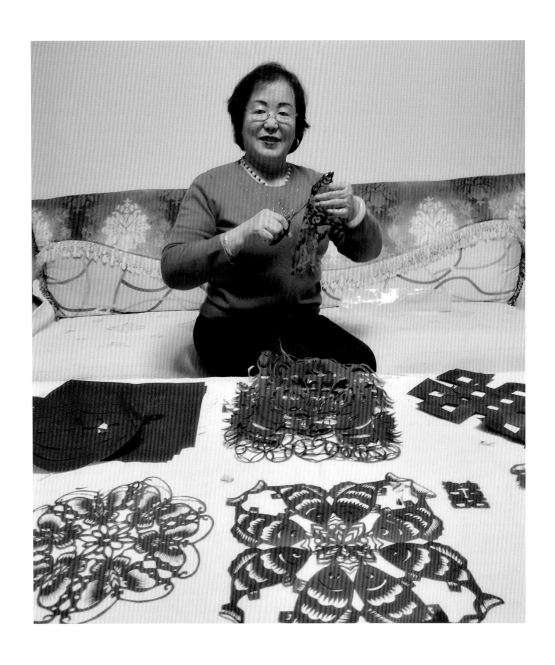

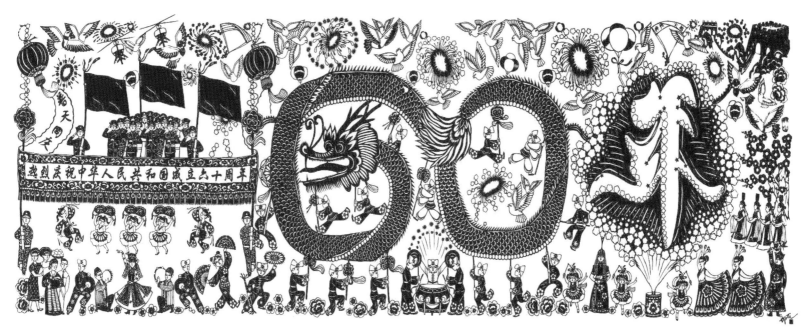

庆祝中华人民共和国成立 60 周年(此作品被自治区 60 周年组委会收藏) 130cm×400cm

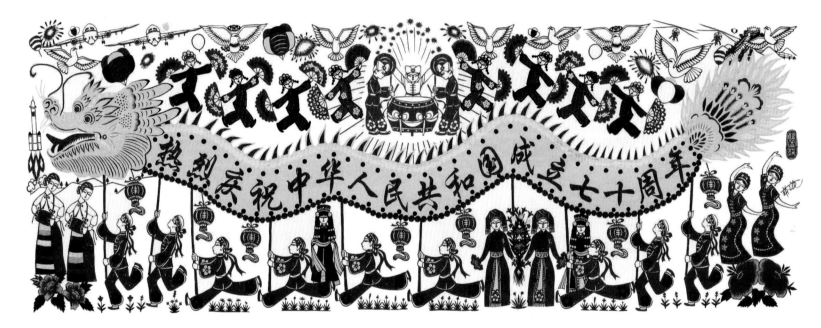

庆祝中华人民共和国成立 70 周年　　80cm×300cm

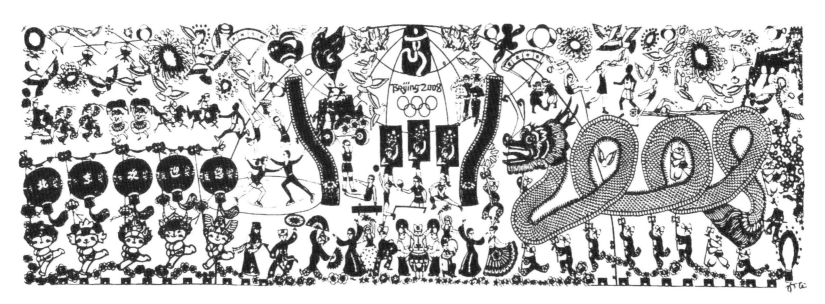

欢天喜地迎奥运(自治区博物馆收藏) 90cm×350cm

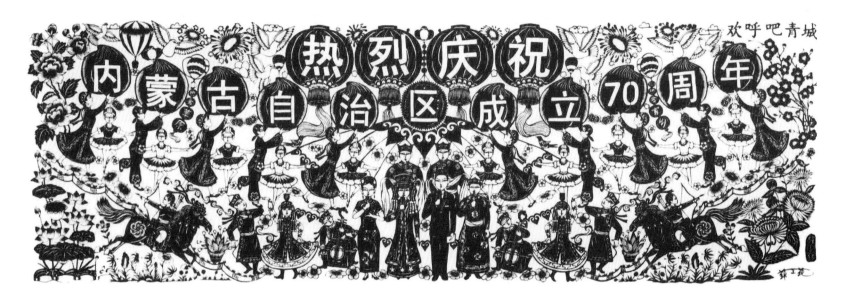

庆祝内蒙古自治区成立 70 周年　　80cm×300cm

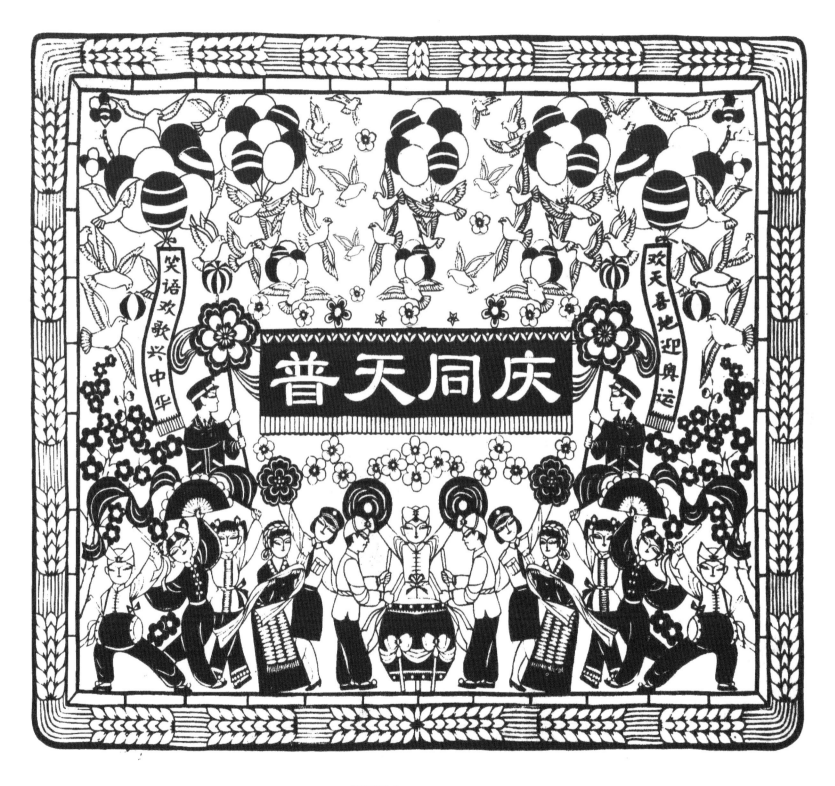

普天同庆　70cm×100cm

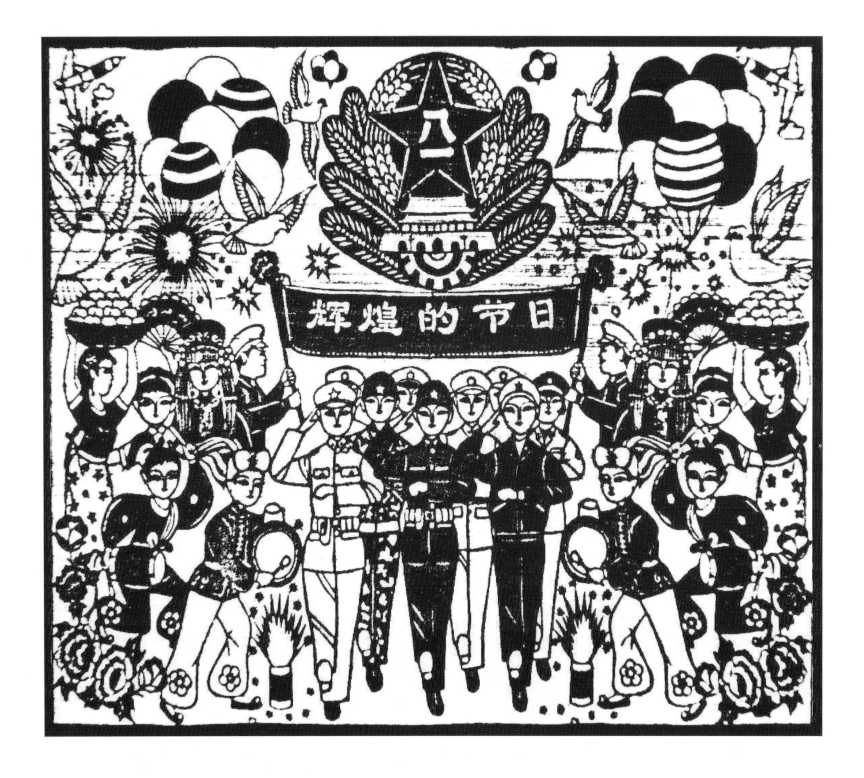

辉煌的节日(全国银奖)　54cm×70cm

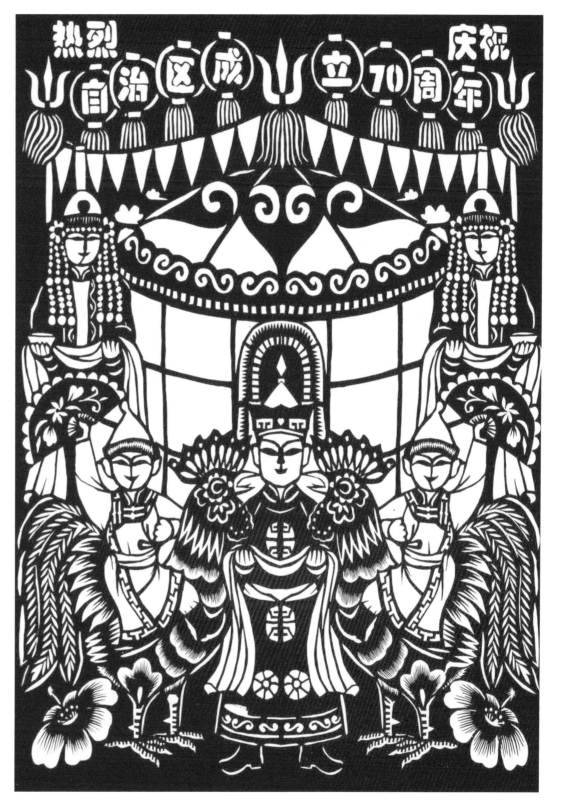

热烈庆祝内蒙古自治区成立 70 周年　136cm×48cm

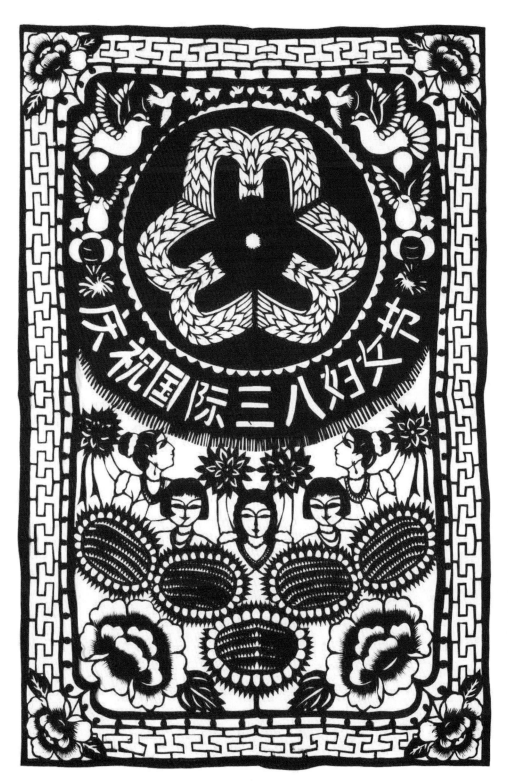

庆祝国际三八妇女节　70cm×50cm

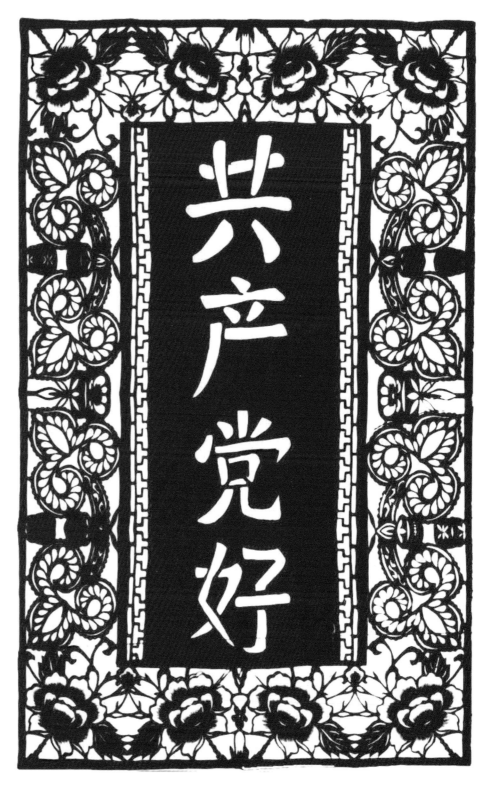

和（全国银奖） 70cm×50cm

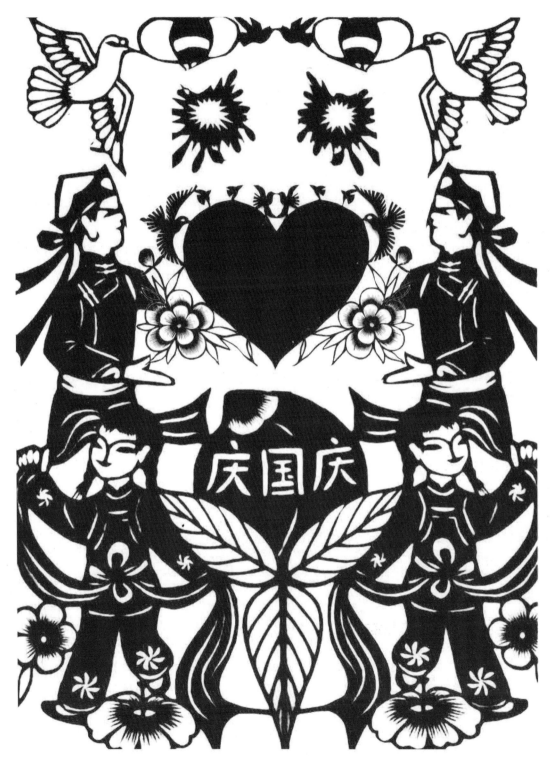

庆国庆

共产党好　70cm×50cm

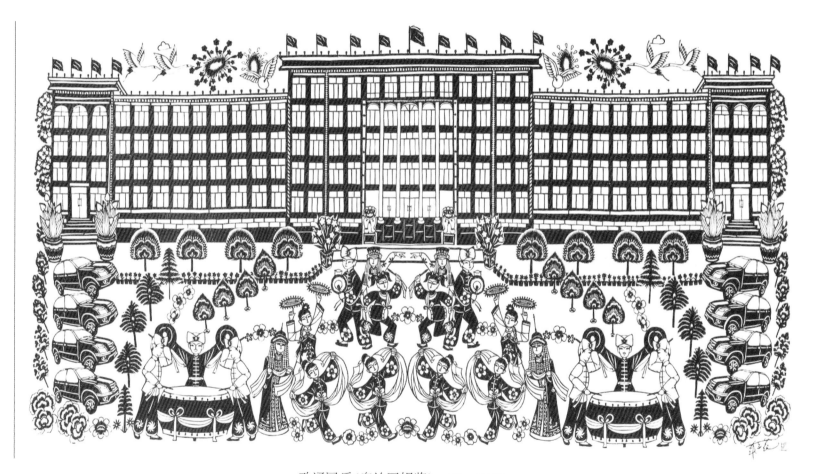

政通民乐(自治区银奖)　60cm×120cm

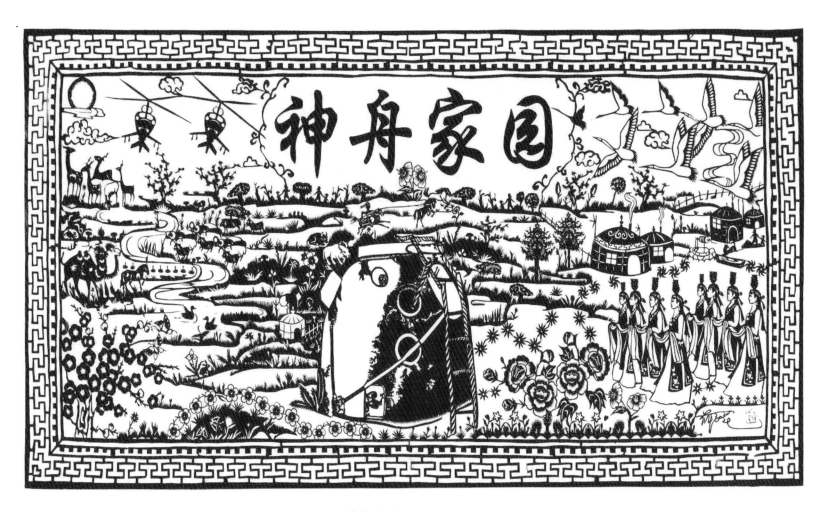

神舟家园　80cm×150cm

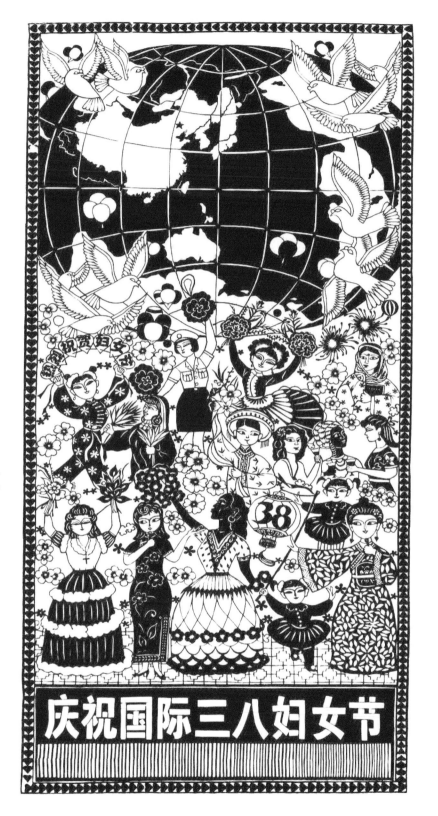

庆祝国际三八妇女节（2003 年国家金奖） 180cm×50cm

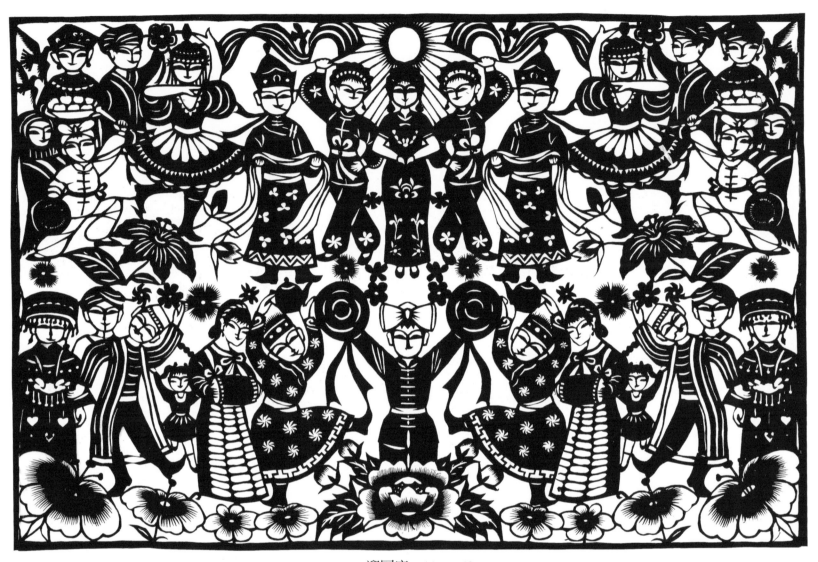

迎国庆 46cm×68cm

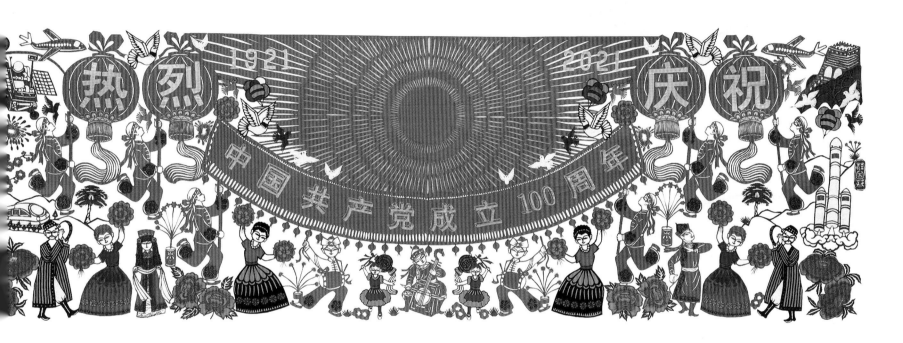

庆祝中国共产党成立 100 周年　　75cm×260cm

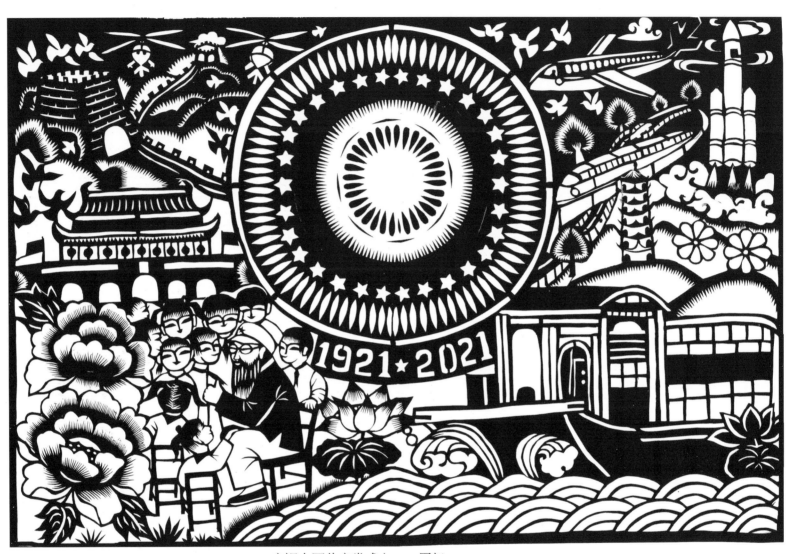

庆祝中国共产党成立 100 周年　　46cm×68cm

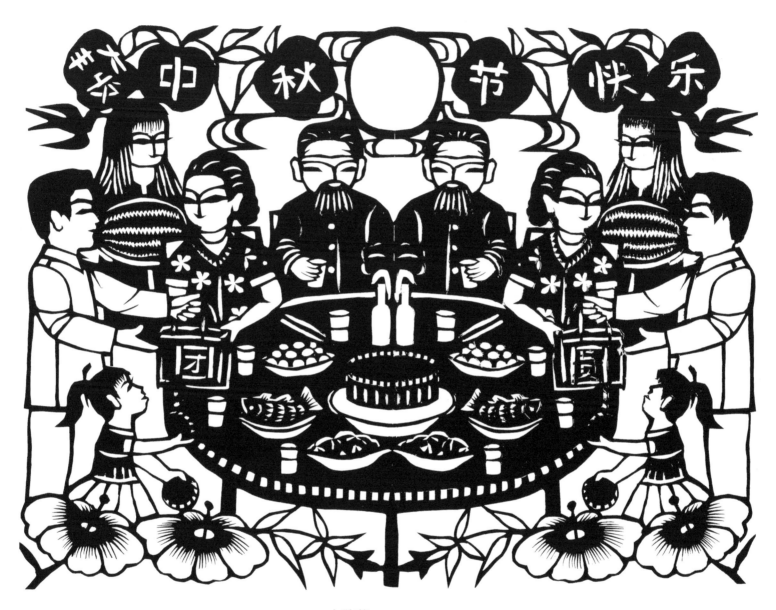

中秋节 46cm×68cm

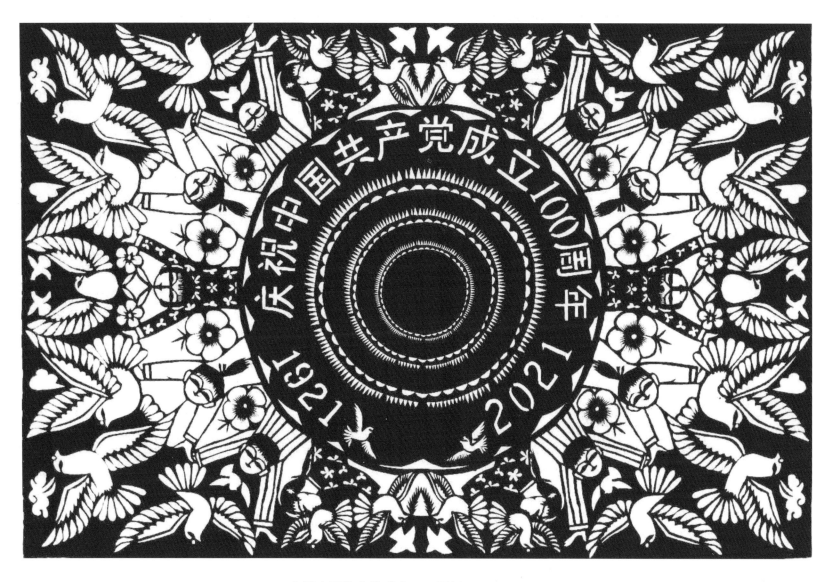

庆祝中国共产党成立 100 周年　46cm×68cm

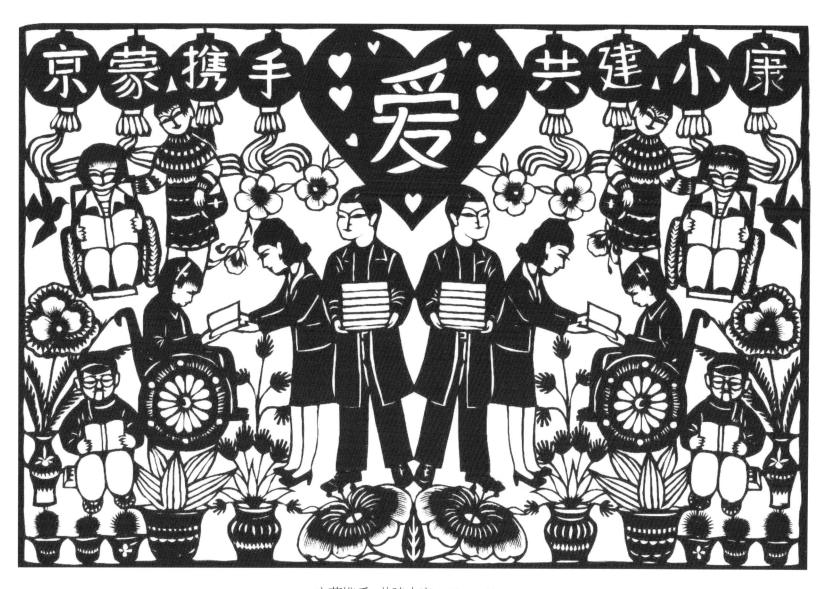

京蒙携手　共建小康　　46cm×68cm

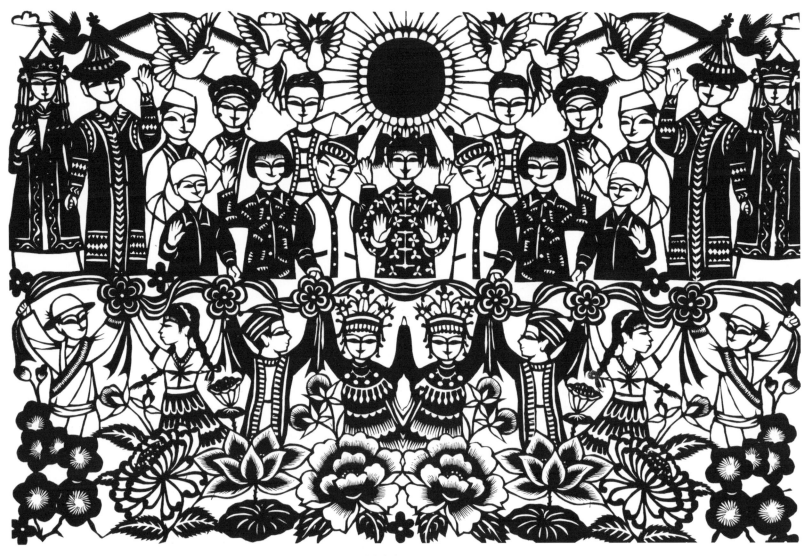

迎国庆　46cm×68cm

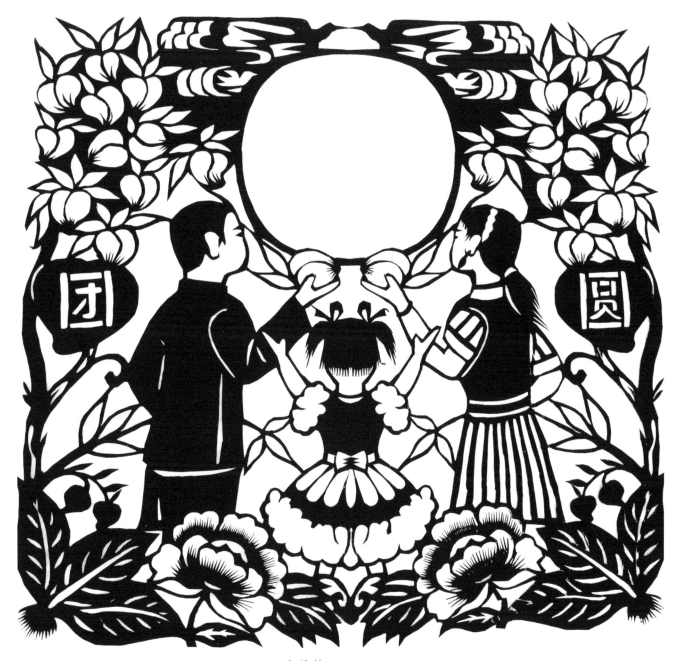

中秋节　50cm×50cm

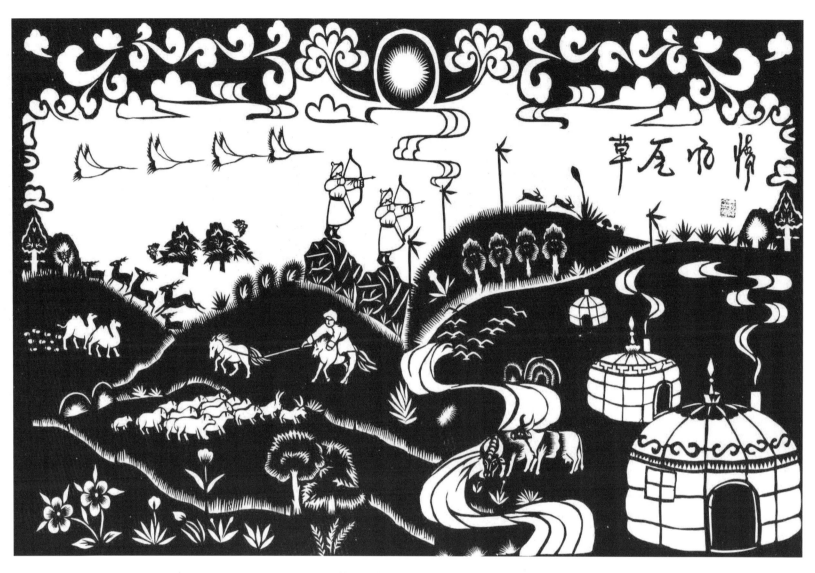

草原风情　64cm×124cm

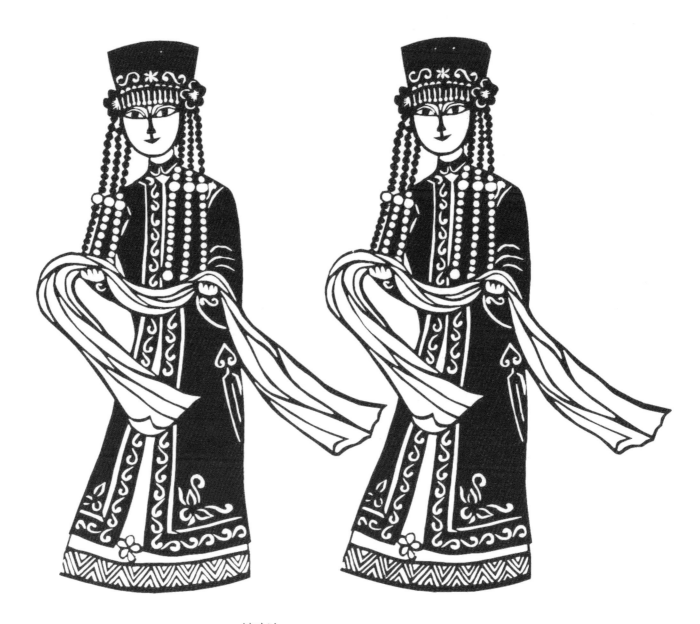

献哈达　50cm×60cm

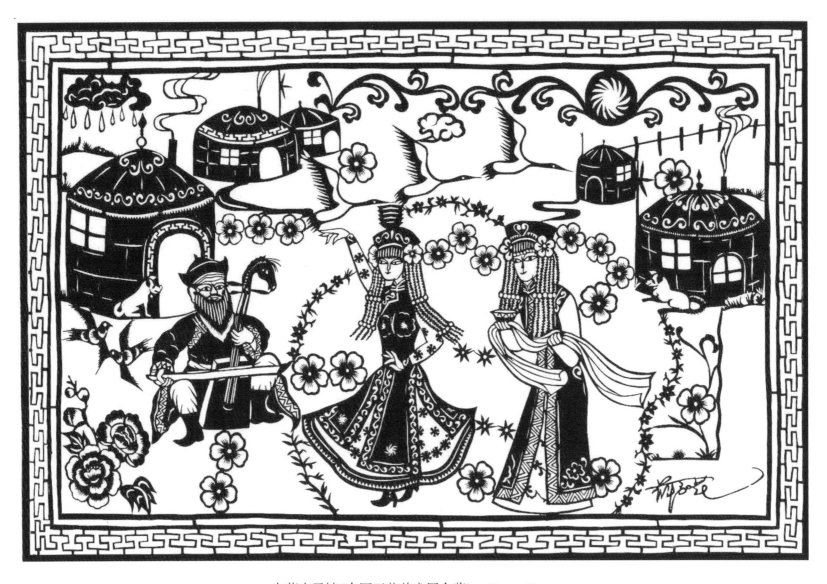

内蒙古风情(全国工艺美术展金奖)　35cm×50cm

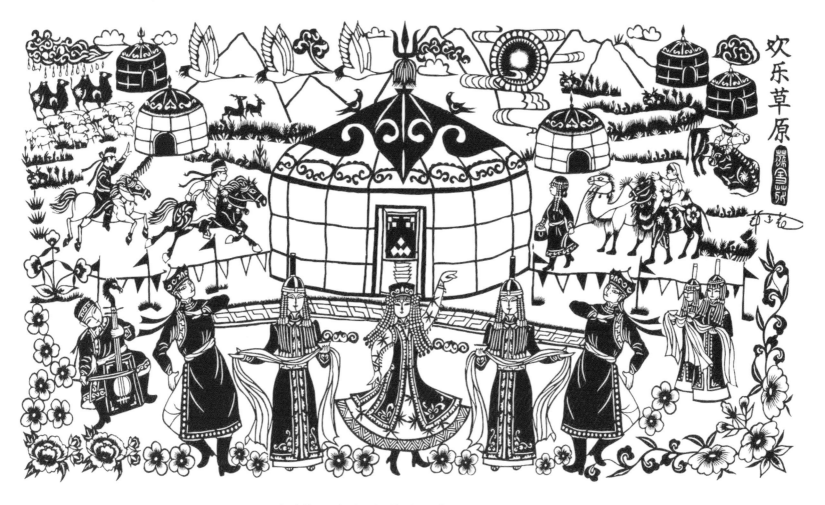

欢乐草原(自治区铜奖、优秀奖) 72cm×125cm

草 原 风 情

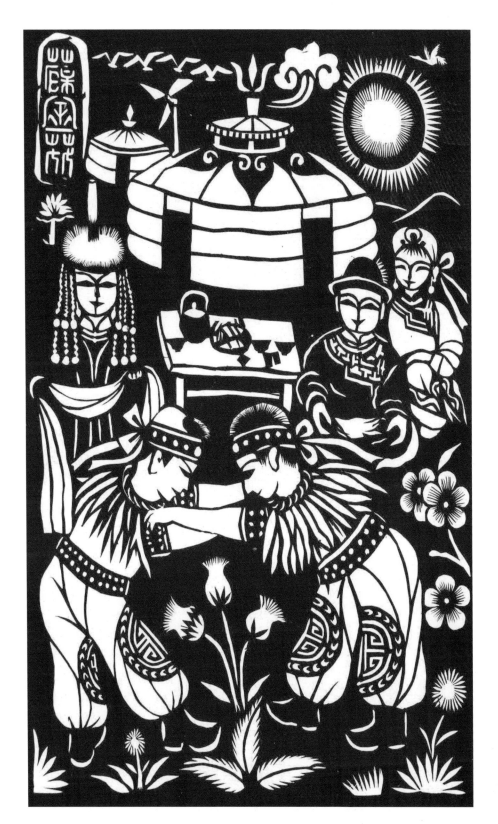

小选手　67cm×40cm

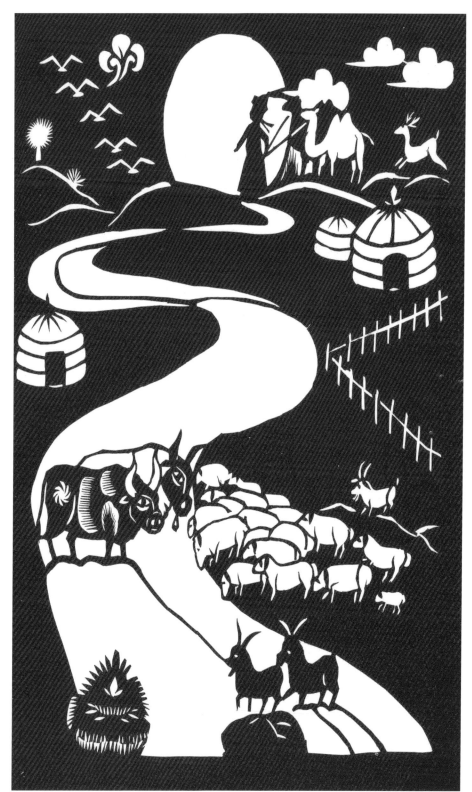

草原清晨　67cm×40cm

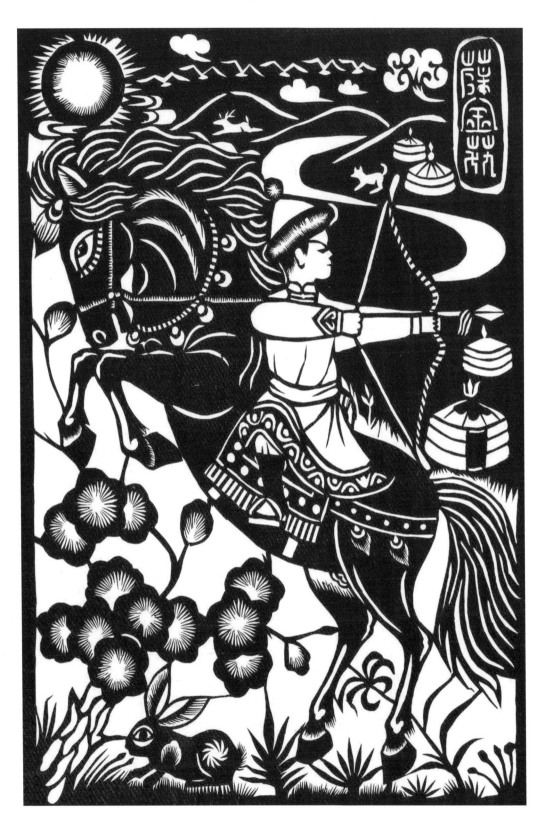

马背上的小英雄 60cm×40cm

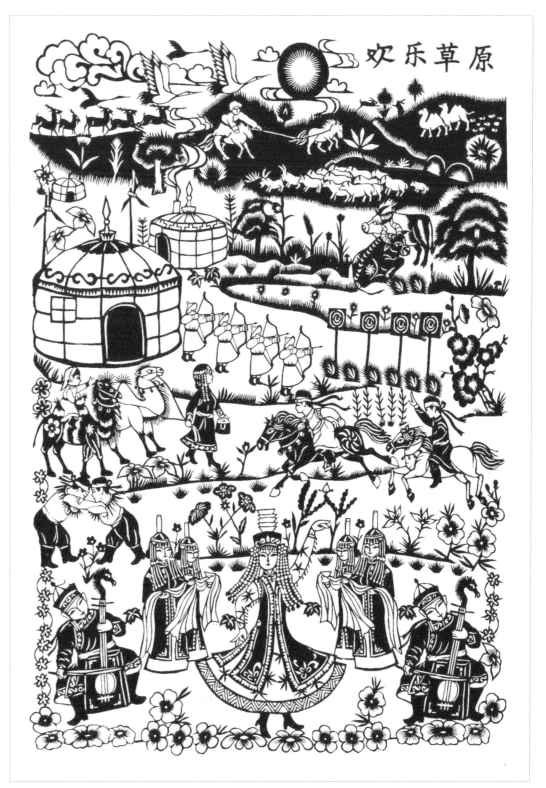

欢乐草原

草原风情

欢乐草原 170cm×75cm

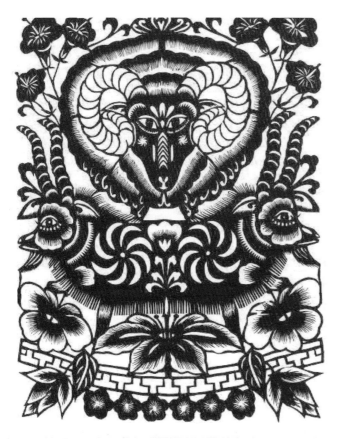

三羊开泰　45cm×30cm

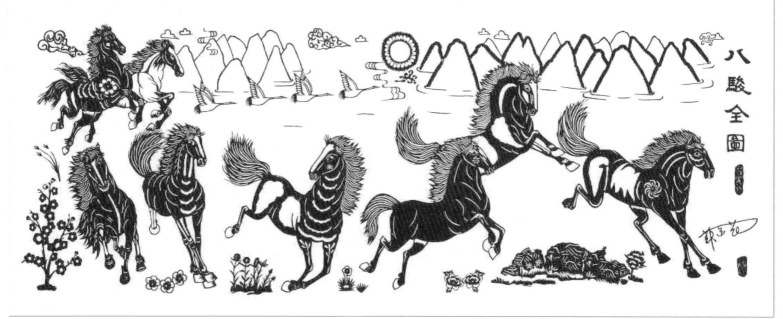

微信扫码看视频

八骏全图　115cm×270cm

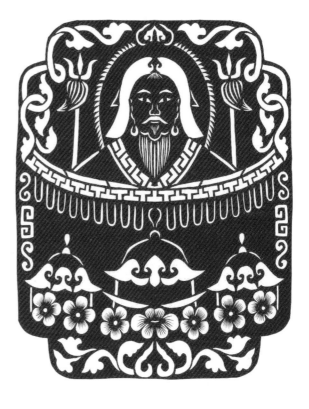

成吉思汗 44cm×30cm

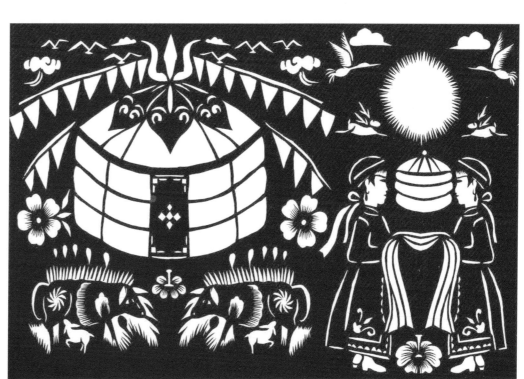

敖包相会 30cm×50cm

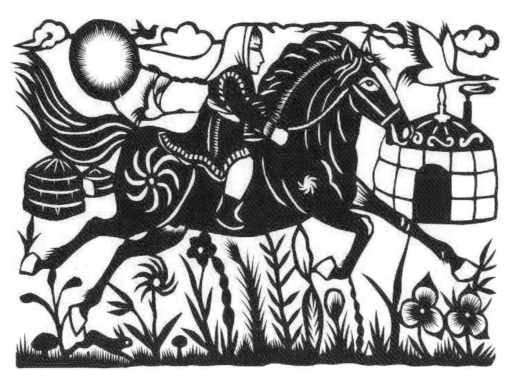

美丽的草原我的家　40cm×50cm

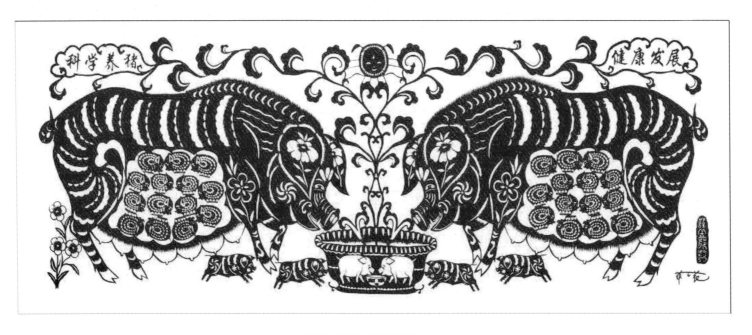

科学养猪 健康发展　60cm×200cm

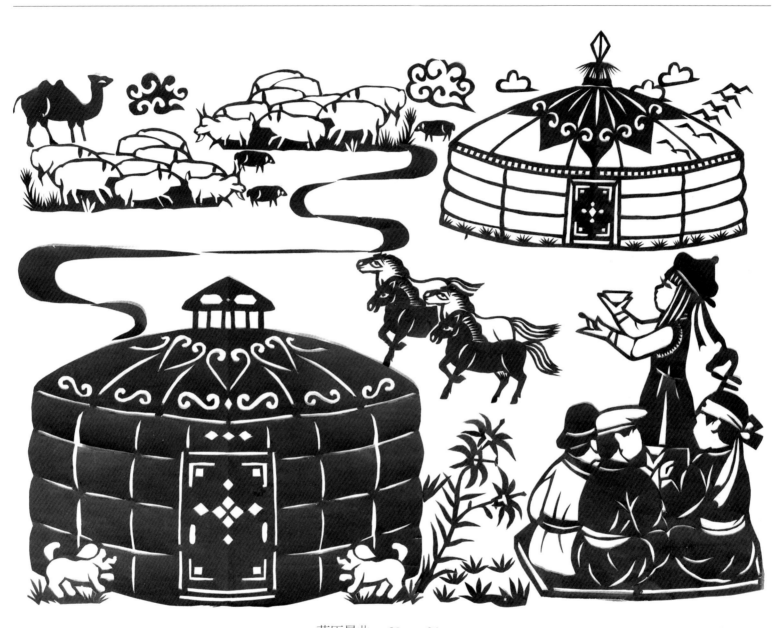

草原晨曲　　20cm×36cm

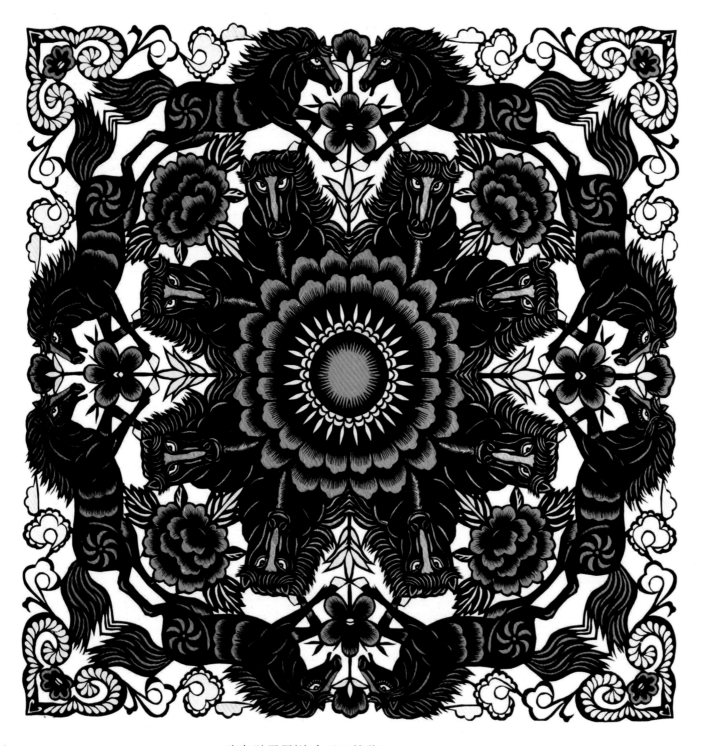

套色骏马呈祥(全区三等奖) 70cm×70cm

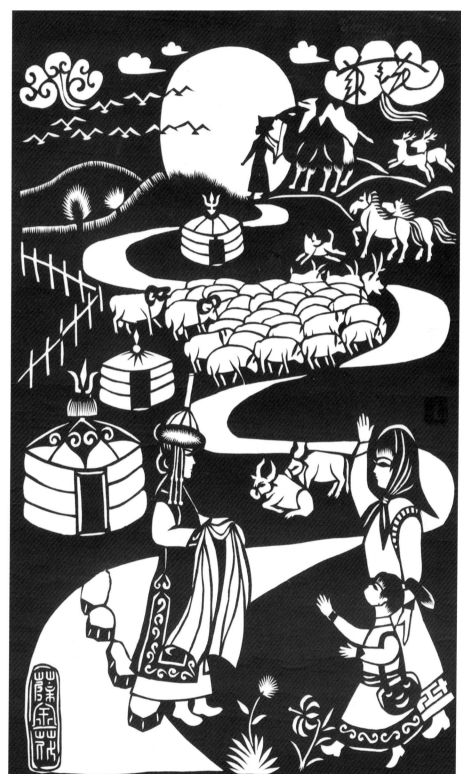

草原晨曦（国家优秀奖）　125cm×65cm

草原风情

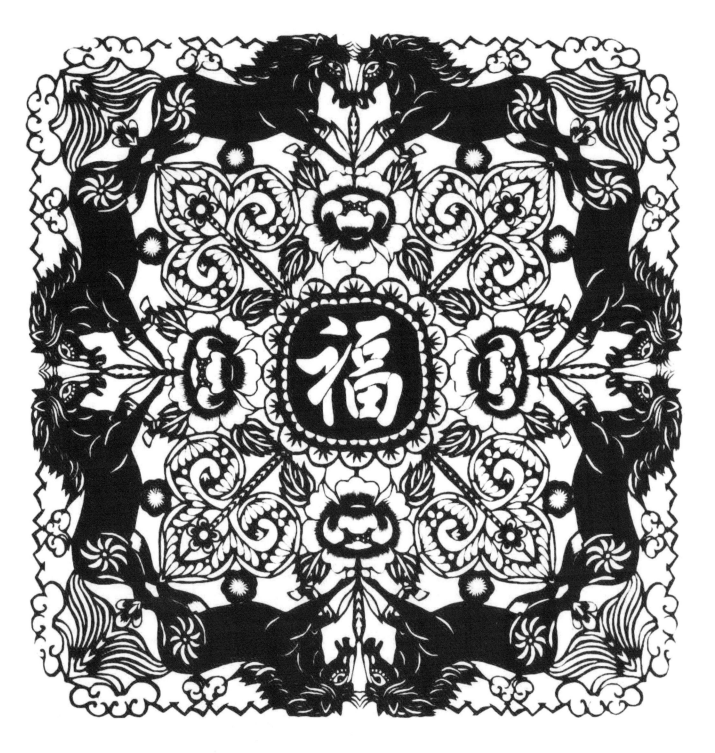

美丽的草原我的家　50cm×50cm

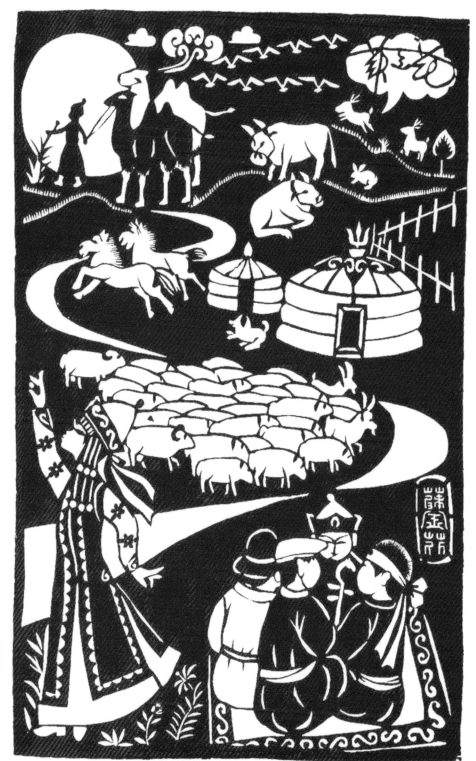

如意马　77cm×40cm

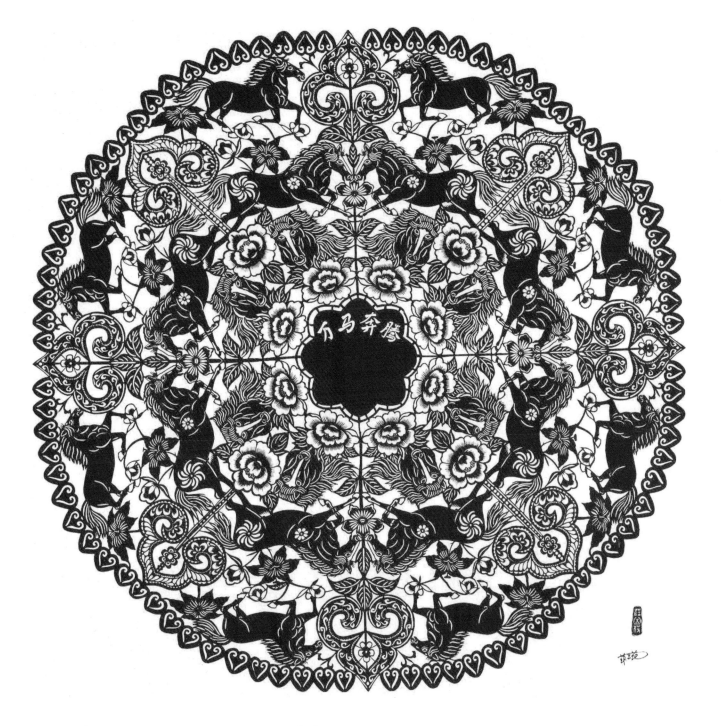

万马奔腾　270cm×270cm

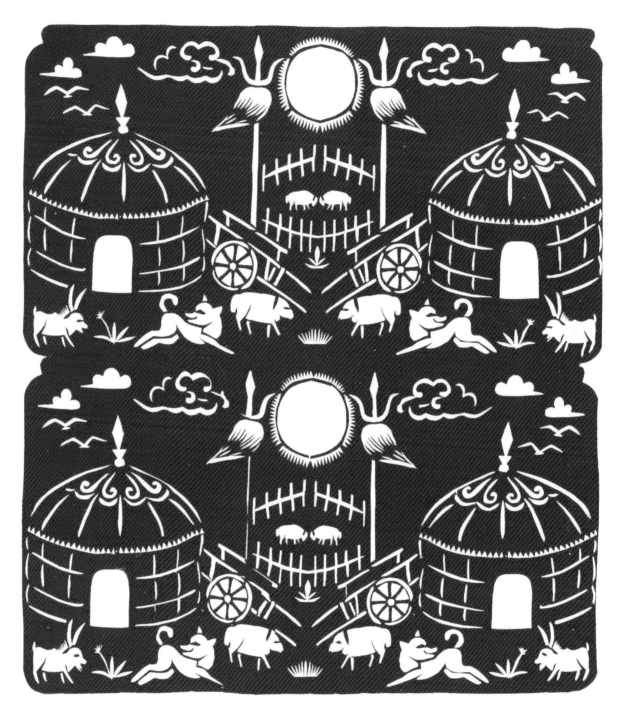

家住草原　40cm×36cm

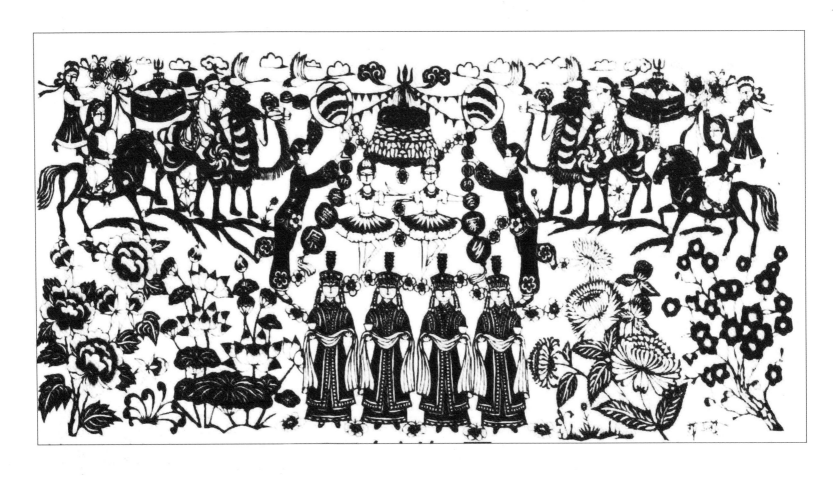

内蒙古风情　140cm×270cm

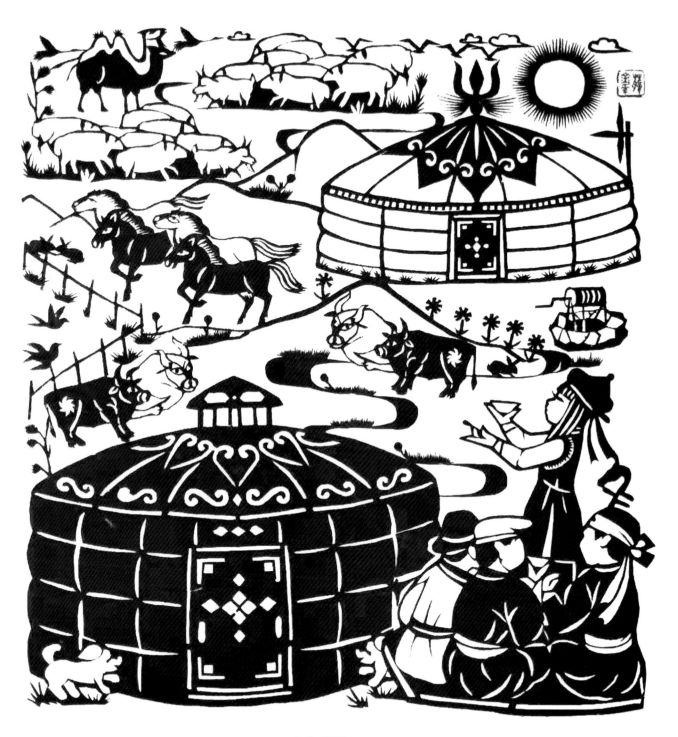

家住草原　40cm×40cm

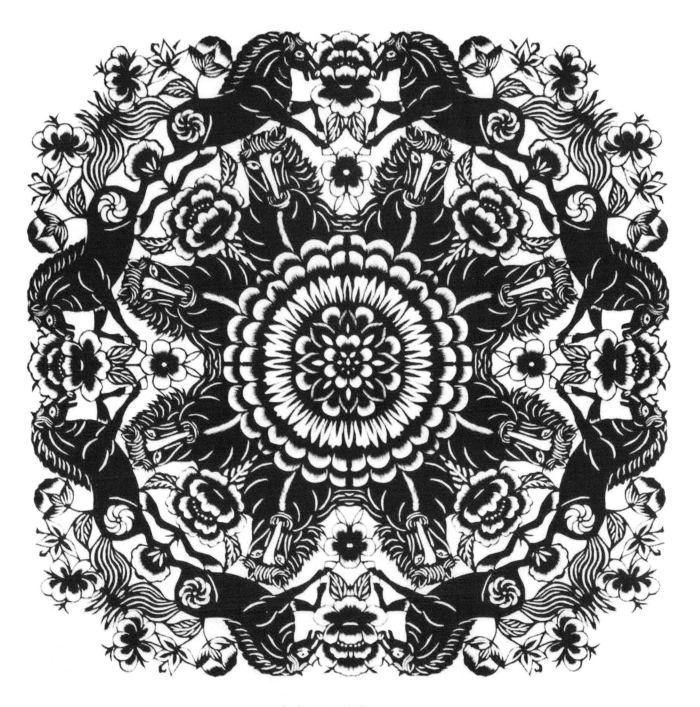

马到成功（区三等奖） 40cm×40cm

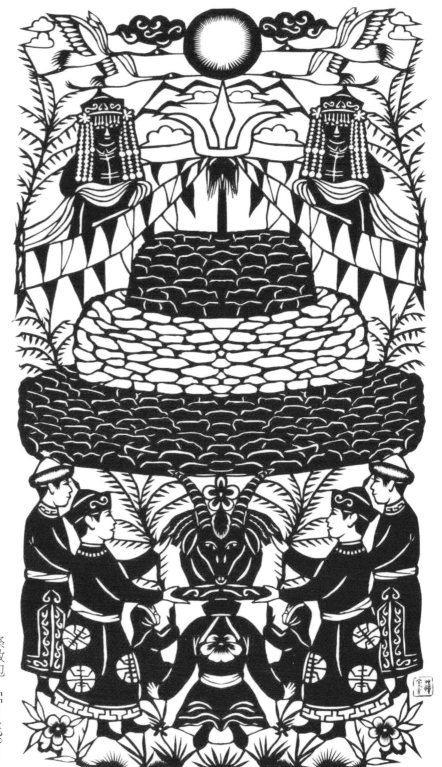

祭敖包 55cm×30cm

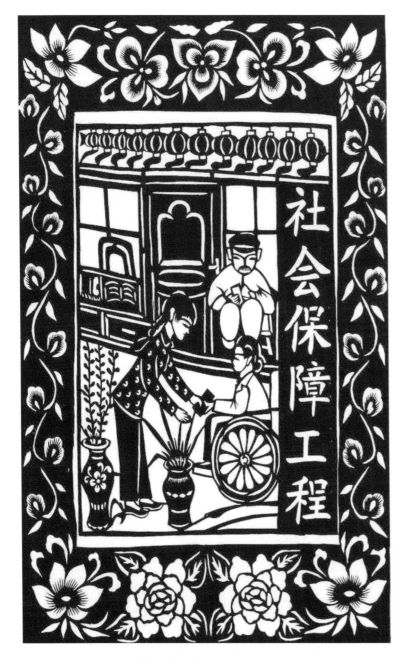

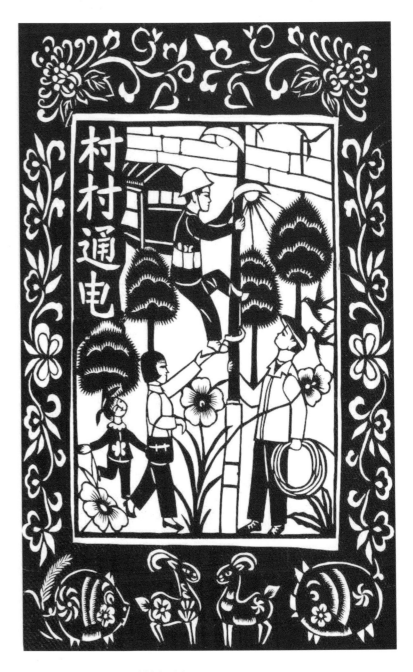

社会保障工程　116cm×52cm　　　　　　　　　　　村村通电　116cm×52cm

街巷硬化　116cm×52cm

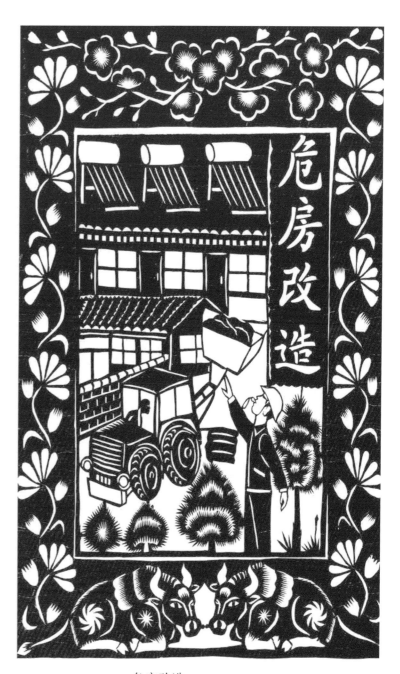

危房改造　116cm×52cm

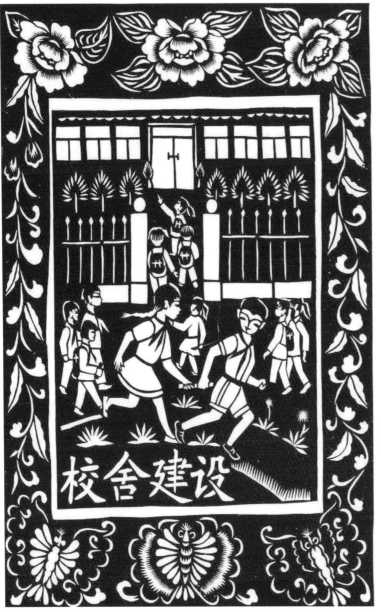

校舍建设　116cm×52cm

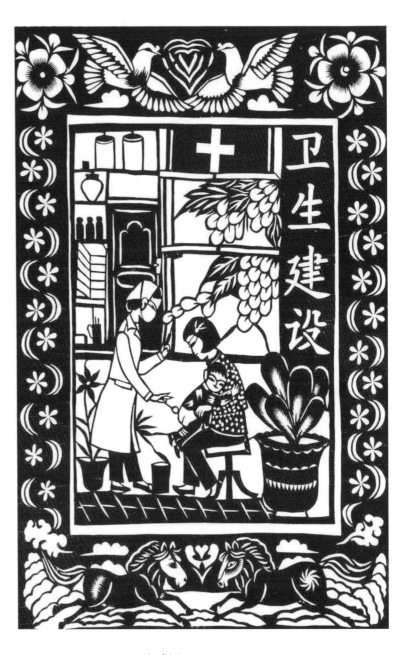

卫生建设　116cm×52cm

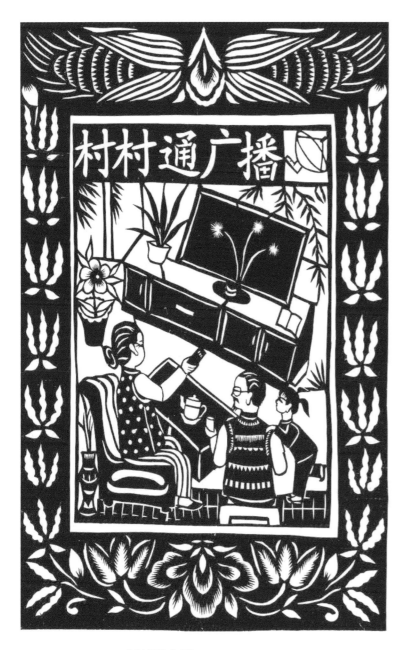

村村通广播　116cm×52cm

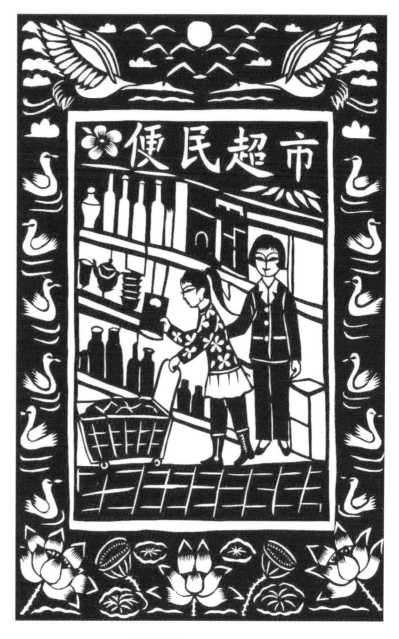

便民超市　116cm×52cm

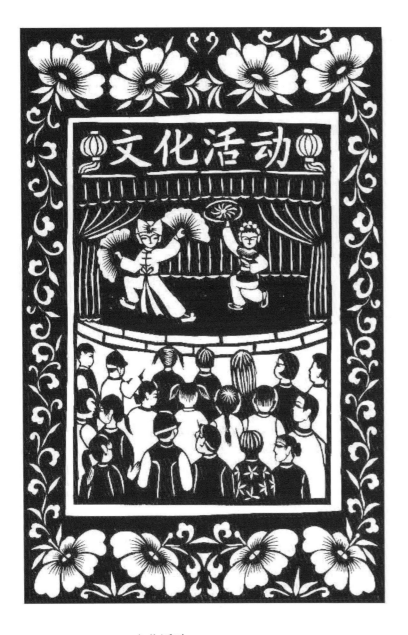

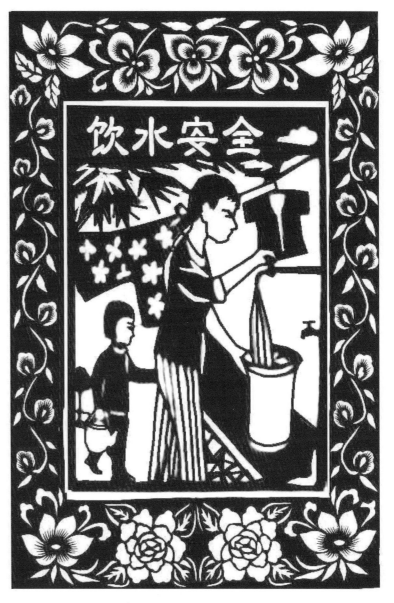

文化活动　116cm×52cm　　　　　　　　　　　饮水安全　116cm×52cm

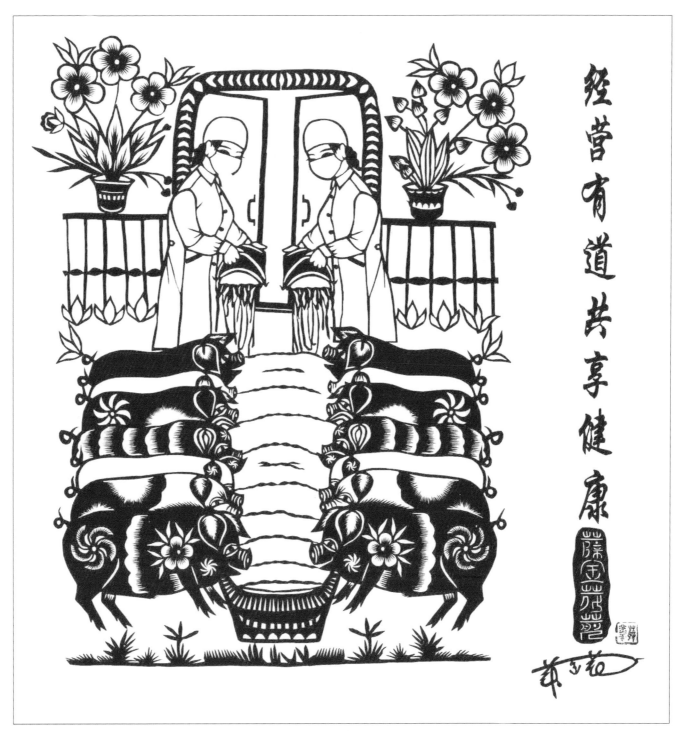

经营有道 共享健康　60cm×57cm

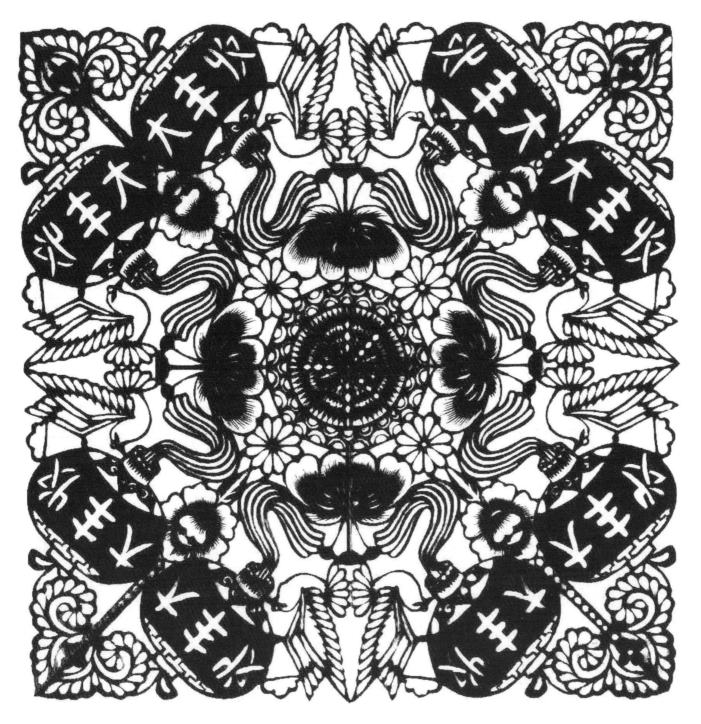

大丰收　60cm×60cm

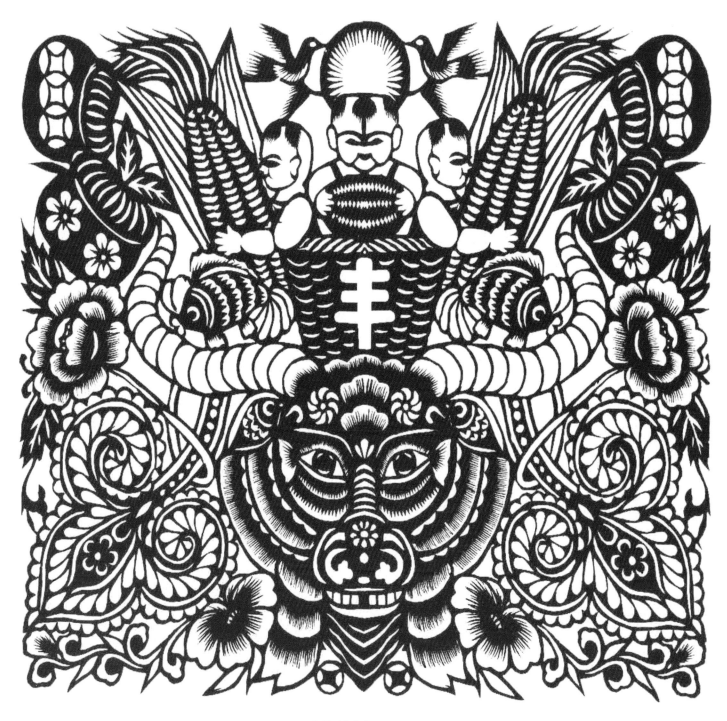

金牛献丰年　60cm×60cm

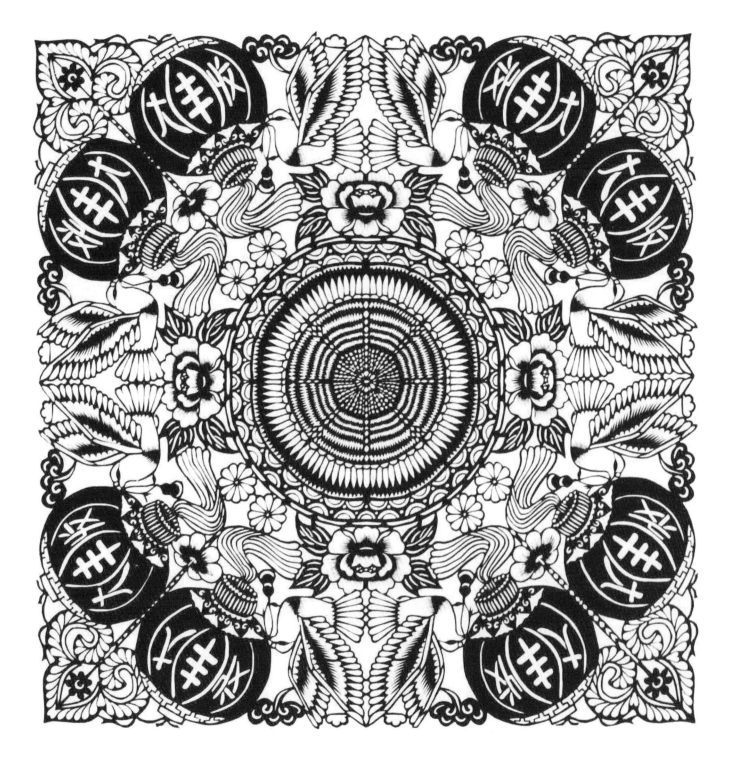

大丰收(全区最佳表演奖) 40cm×40cm

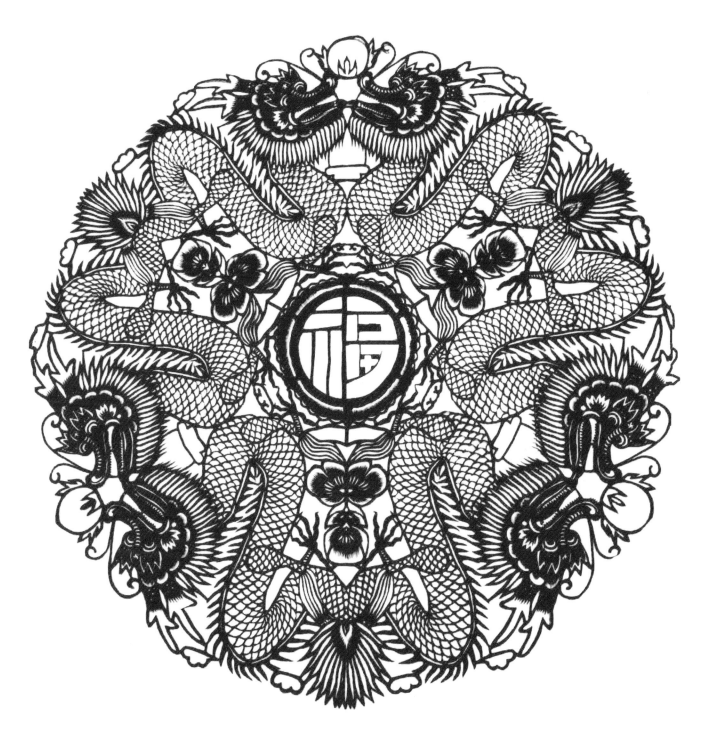

六龙送福　40cm×40cm

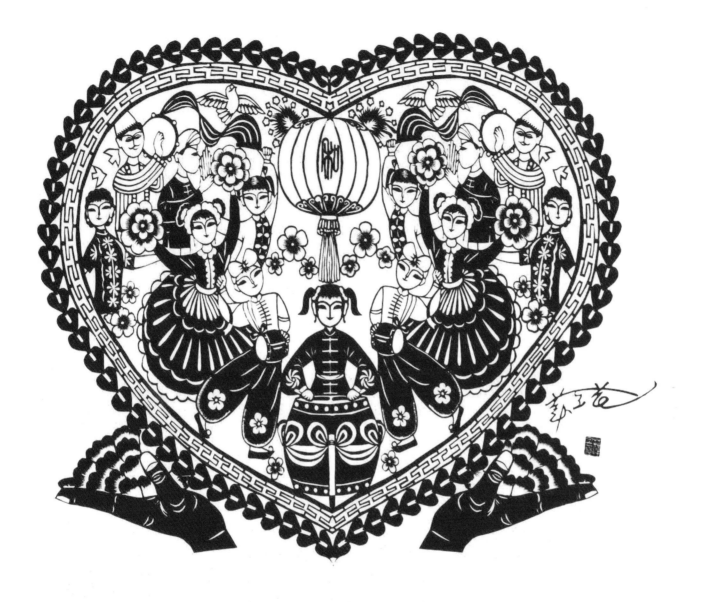

和(全国银奖)　50cm×50cm

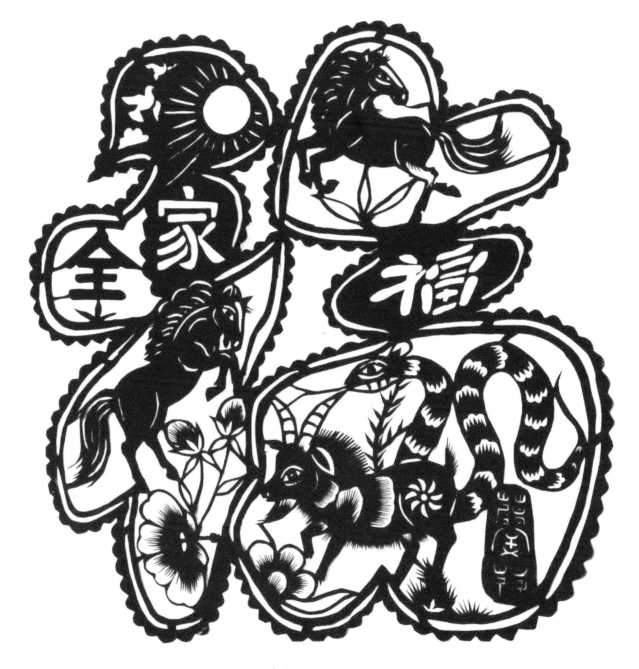

全家福　50cm×50cm

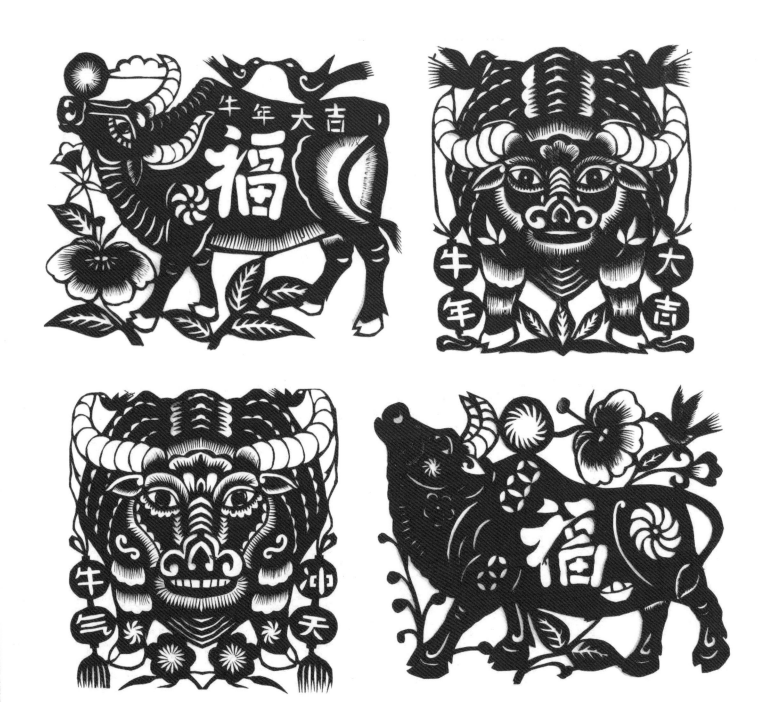

牛气冲天　40cm×40cm

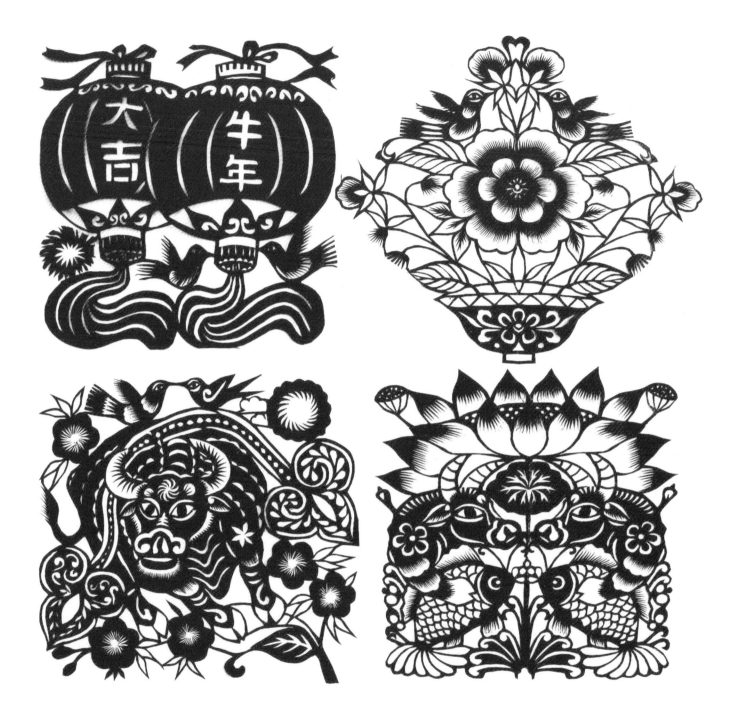

牛年大吉 40cm×40cm

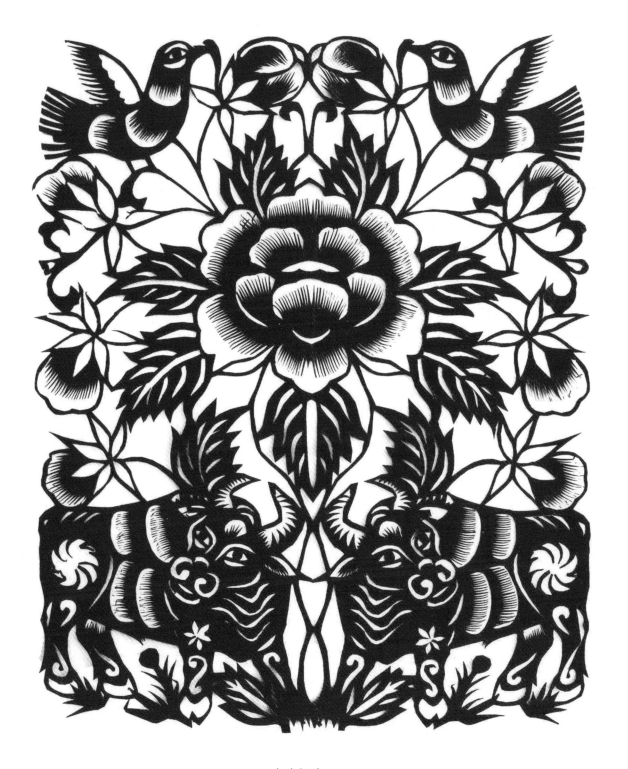

金牛报春　50cm×40cm

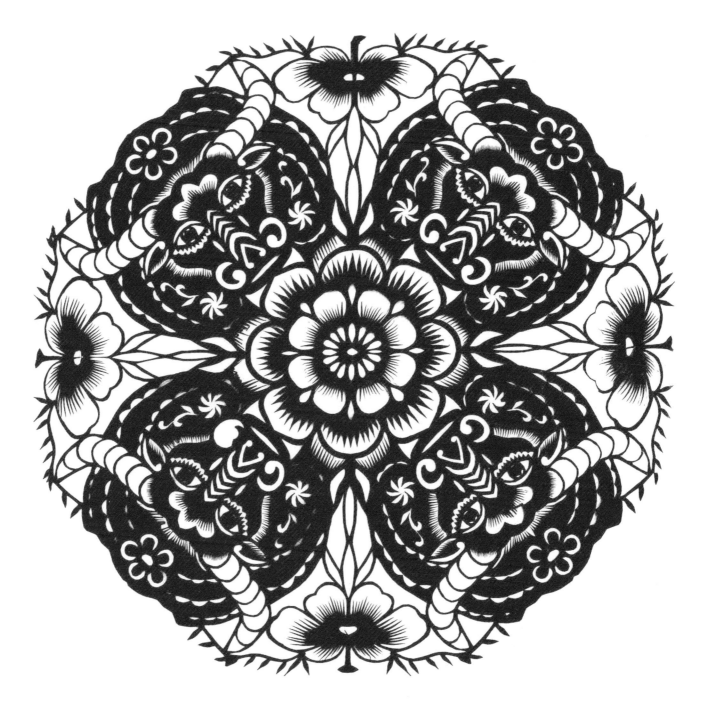

金牛贺岁　40cm×40cm

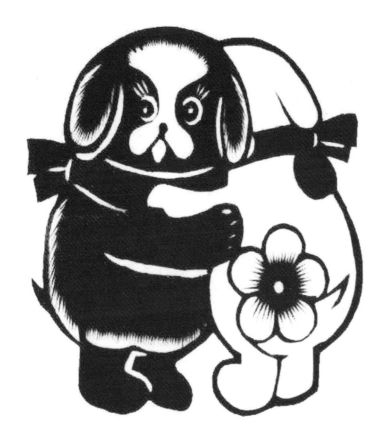

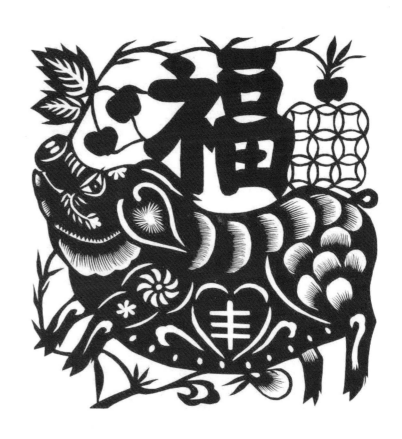

友爱　20cm×16cm

福猪　20cm×20cm

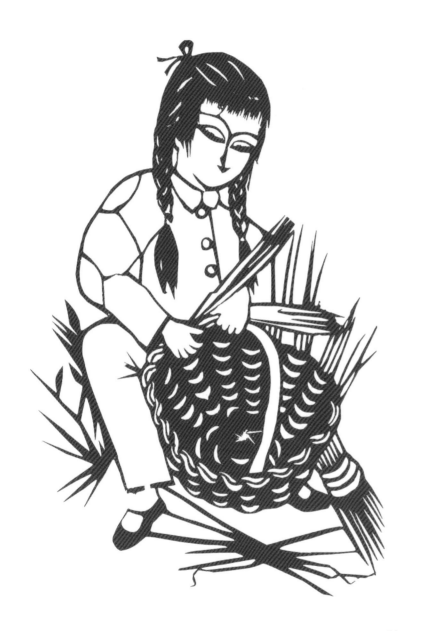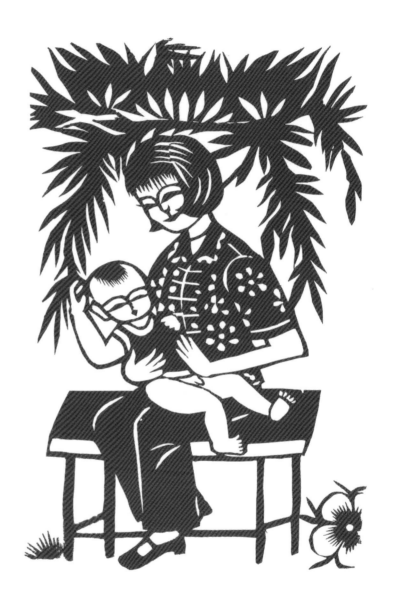

母子情　25cm×20cm

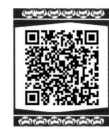
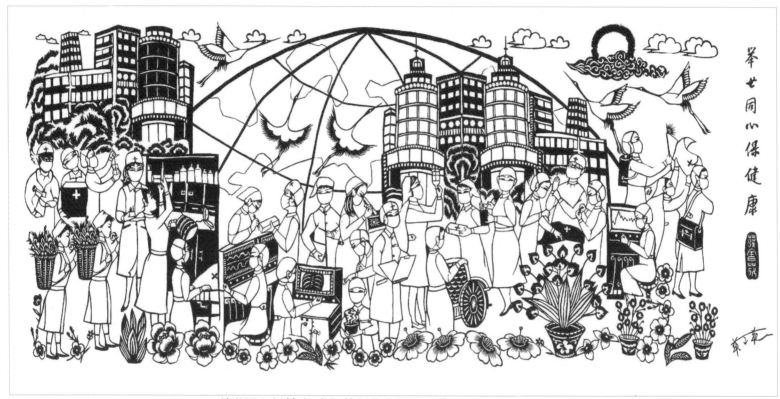

举世同心保健康(全国剪纸艺术展优秀奖) 80cm×160cm

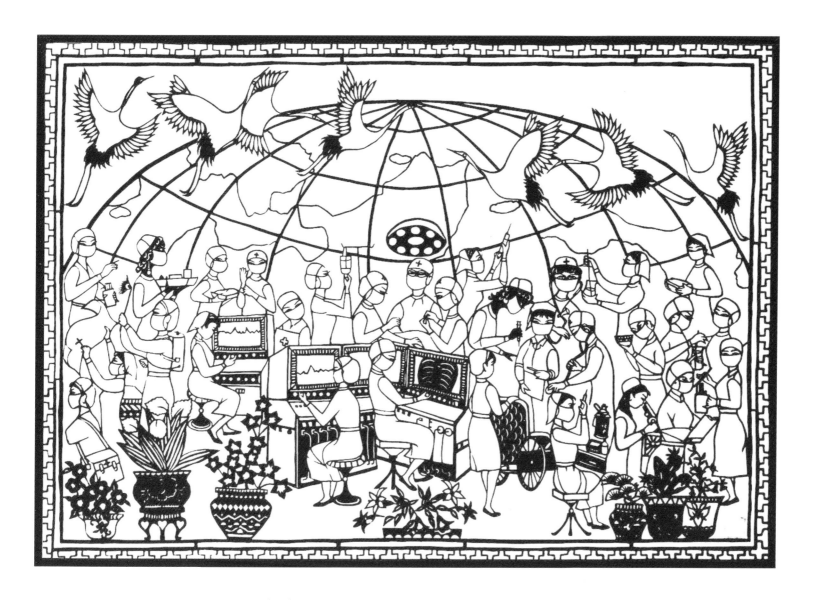

抗击"疫情" 白衣荟萃(全国剪纸艺术展银奖) 68cm×85cm

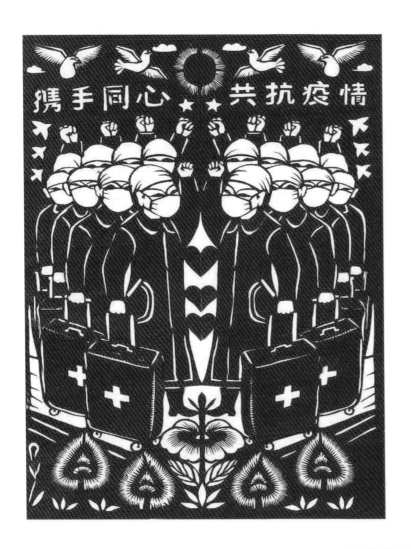 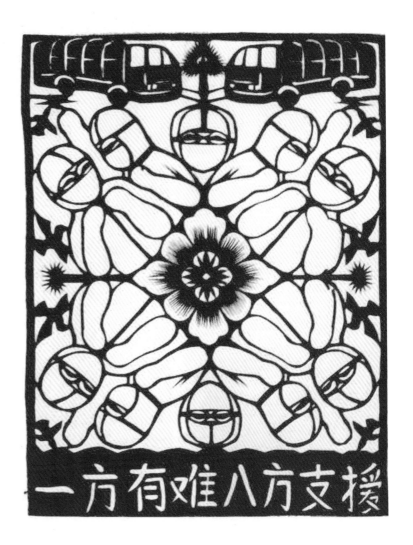

抗"疫"组图　60cm×40cm

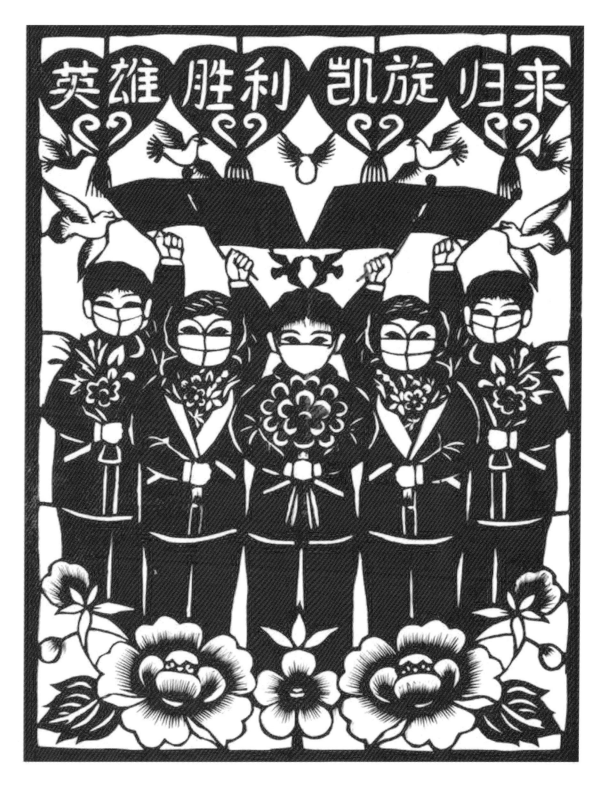

抗疫英雄　60cm×40cm

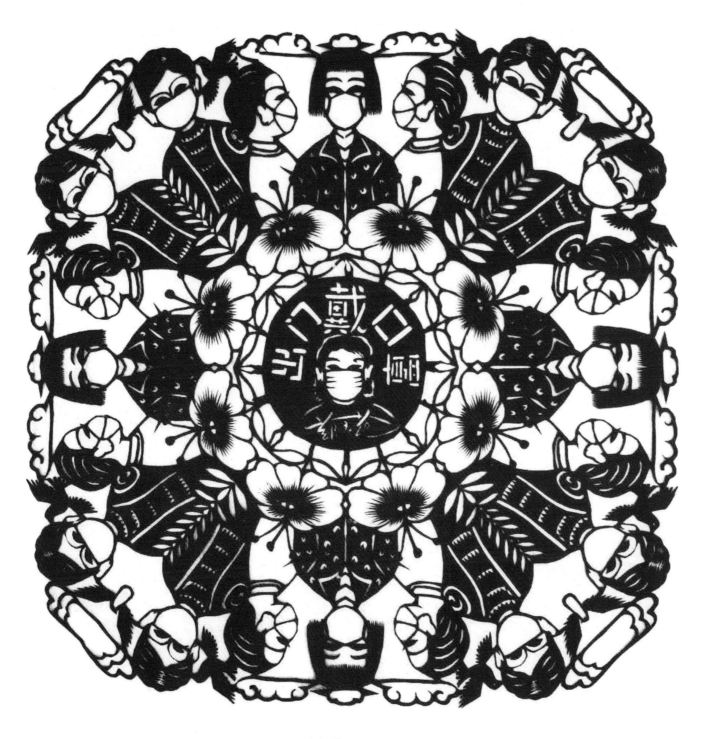

出门戴口罩　40cm×40cm

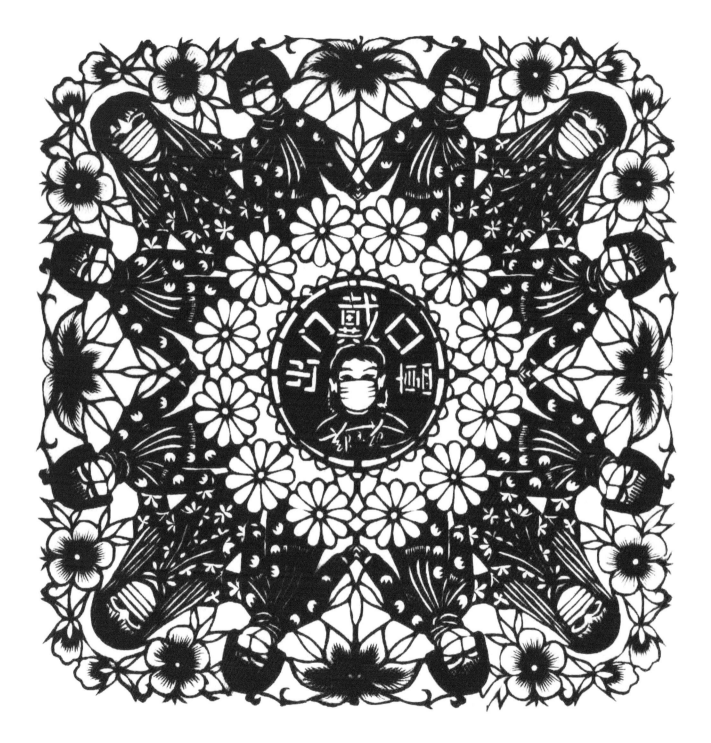

出门戴口罩　40cm×40cm

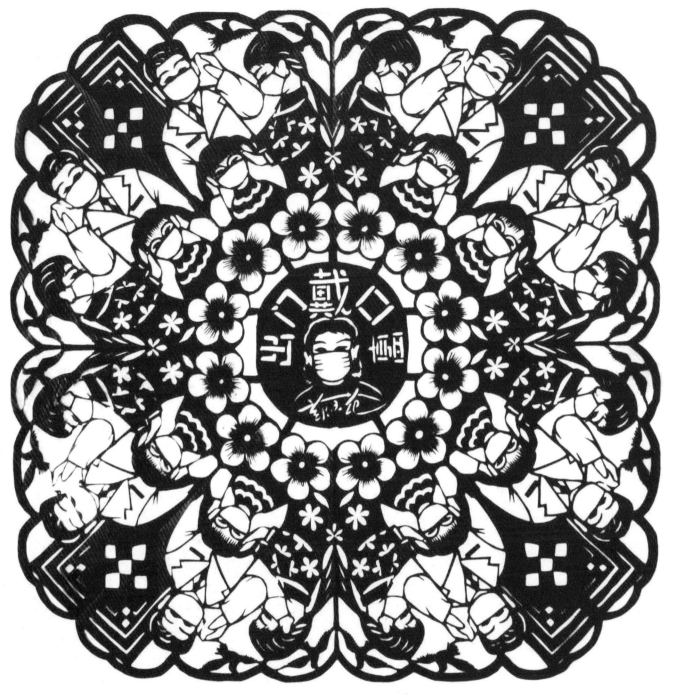

出门戴口罩　70cm×70cm

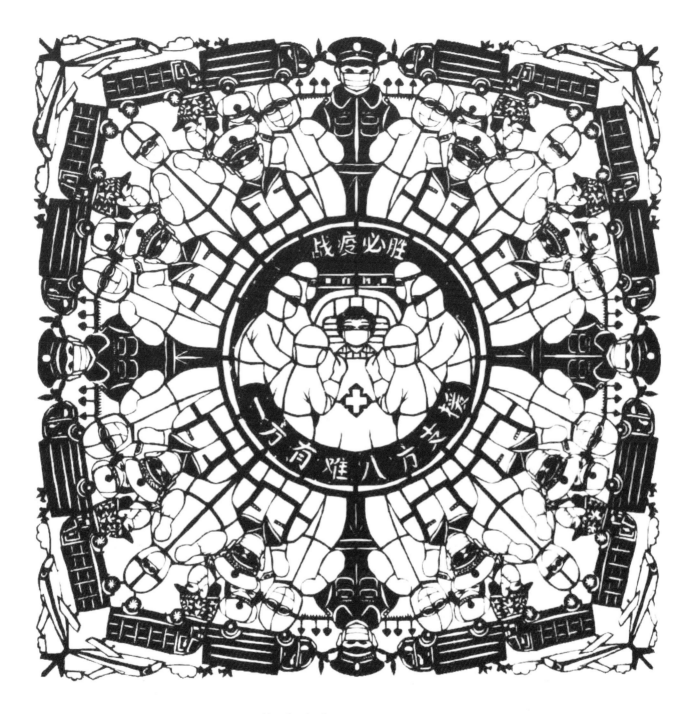

战"疫"必胜　70cm×70cm

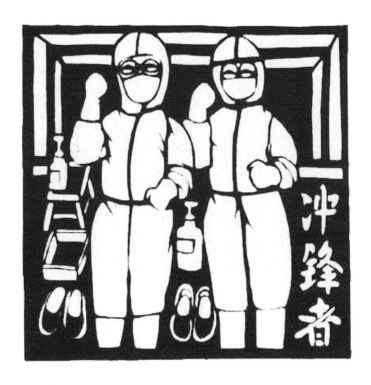
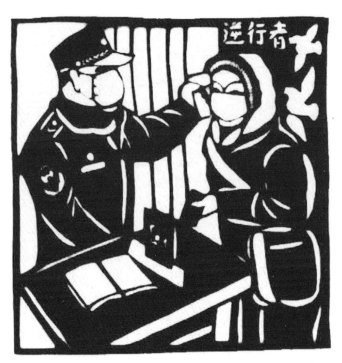
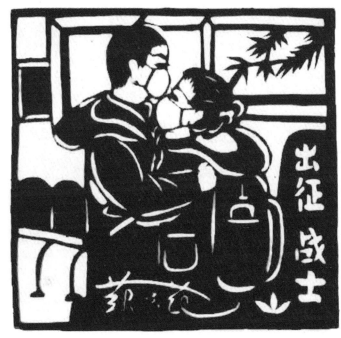
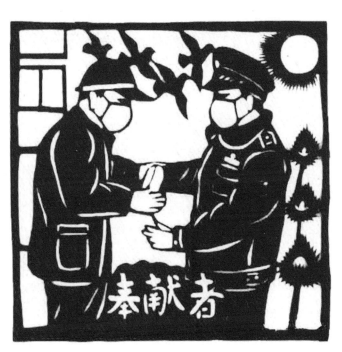

抗击"疫"情　40cm×40cm

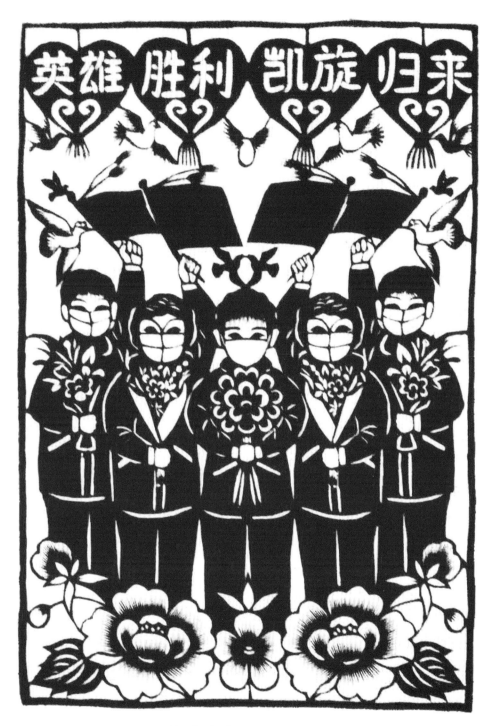

抗"疫"归来　50cm×30cm

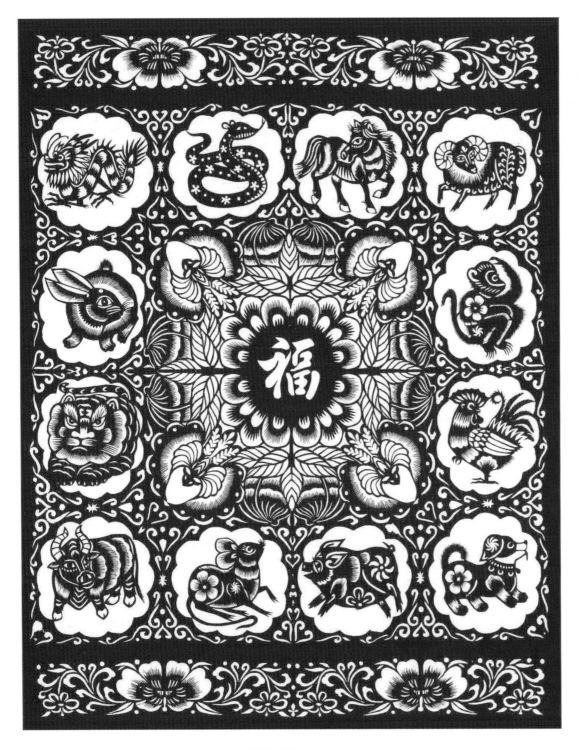

十二生肖连环图　125cm×94cm

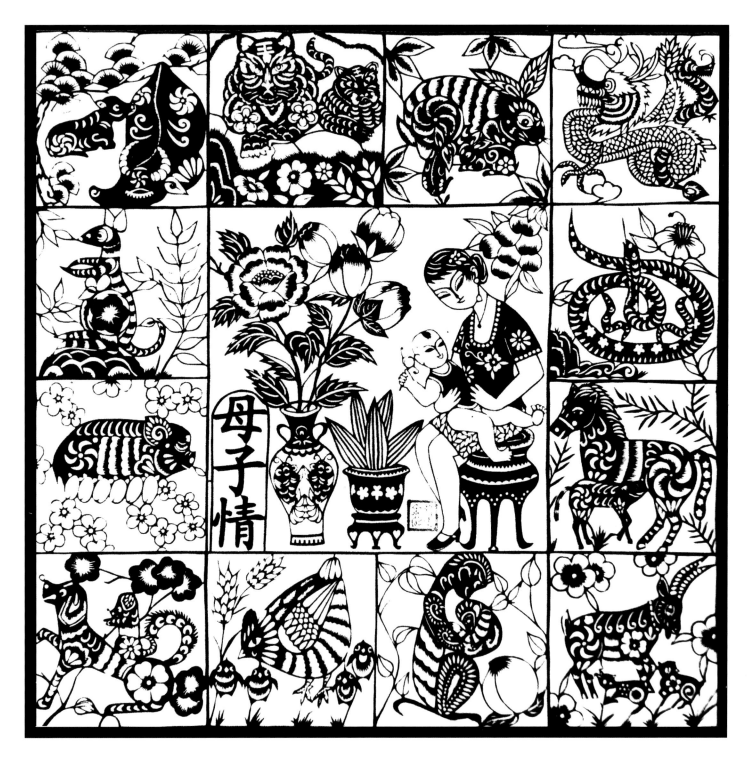

母子情(全国银奖) 40cm×40cm

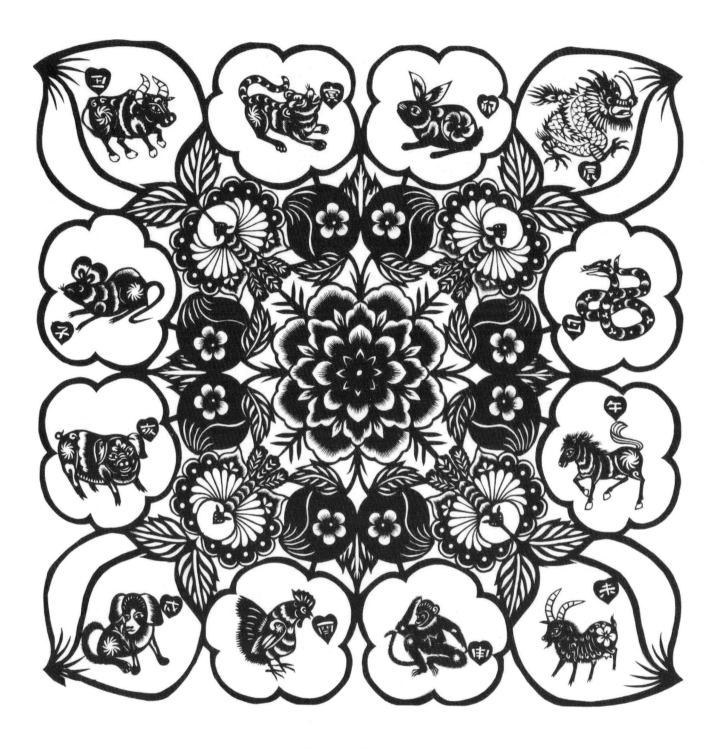

寿桃十二生肖　　100cm×100cm

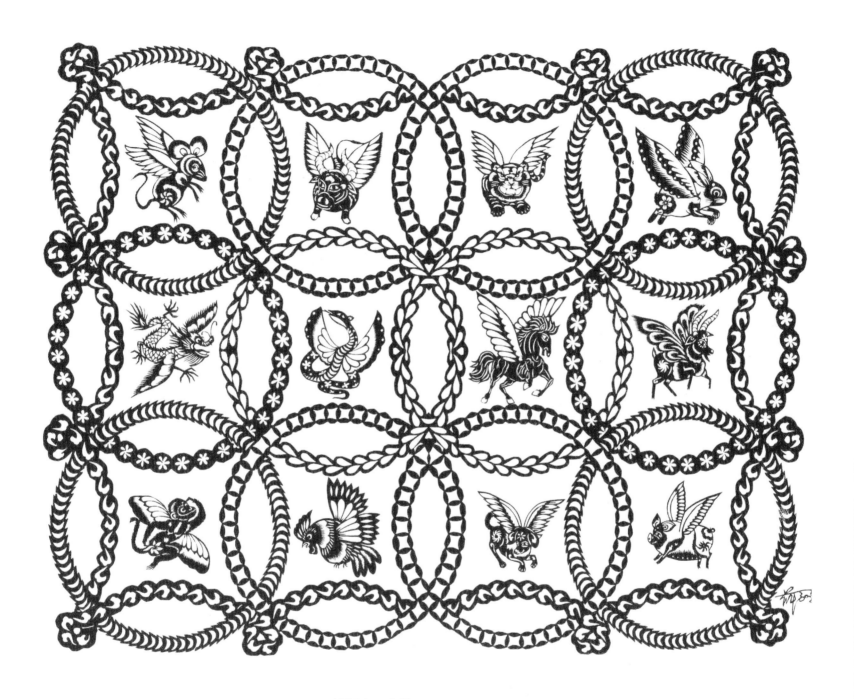

花环十二生肖　100cm×130cm

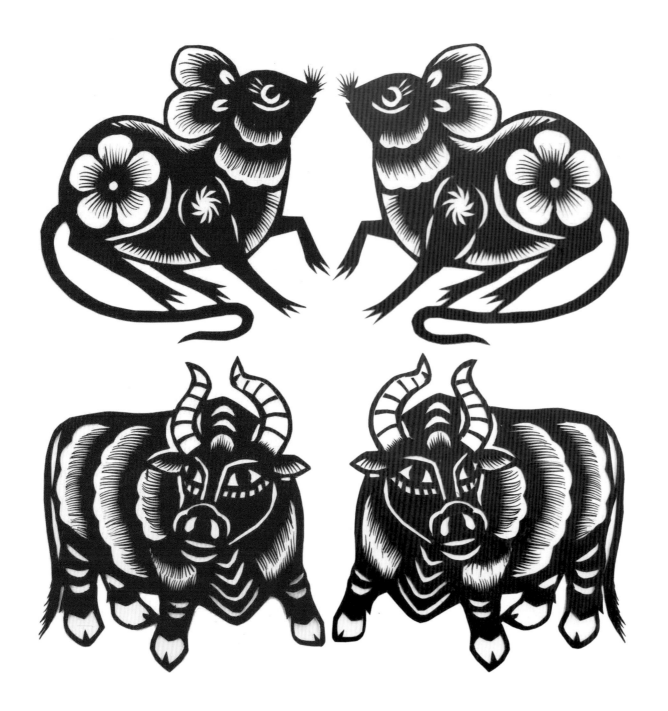

十二生肖(小)　10cm×10cm

眼微信扫码看视频

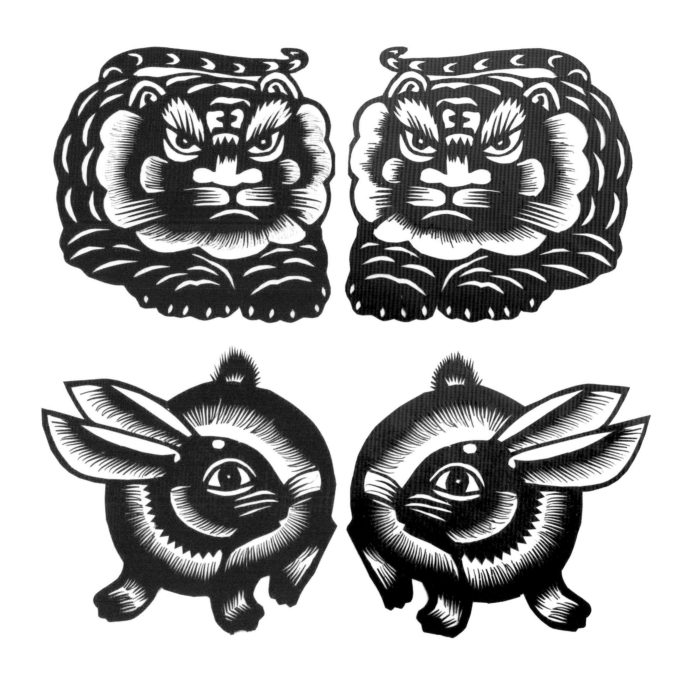

十二生肖(小)　10cm×10cm

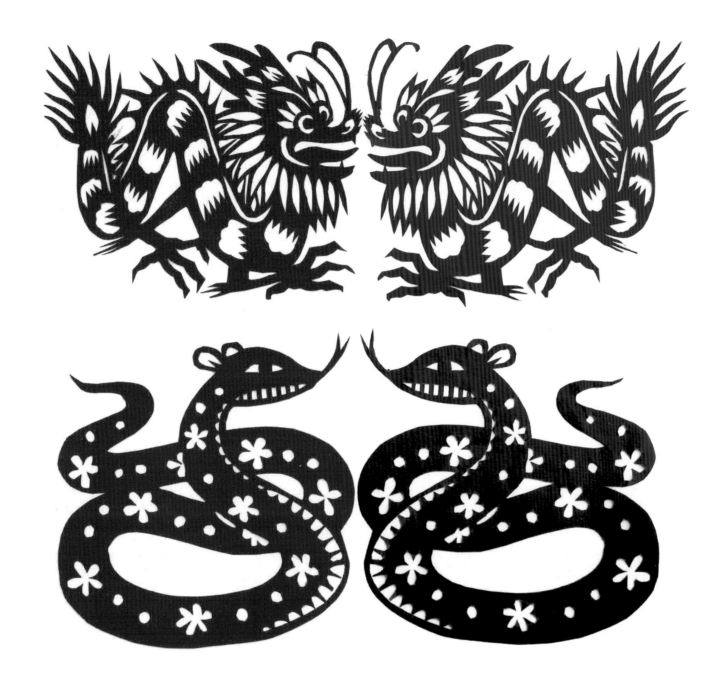

十二生肖(小)　10cm×10cm

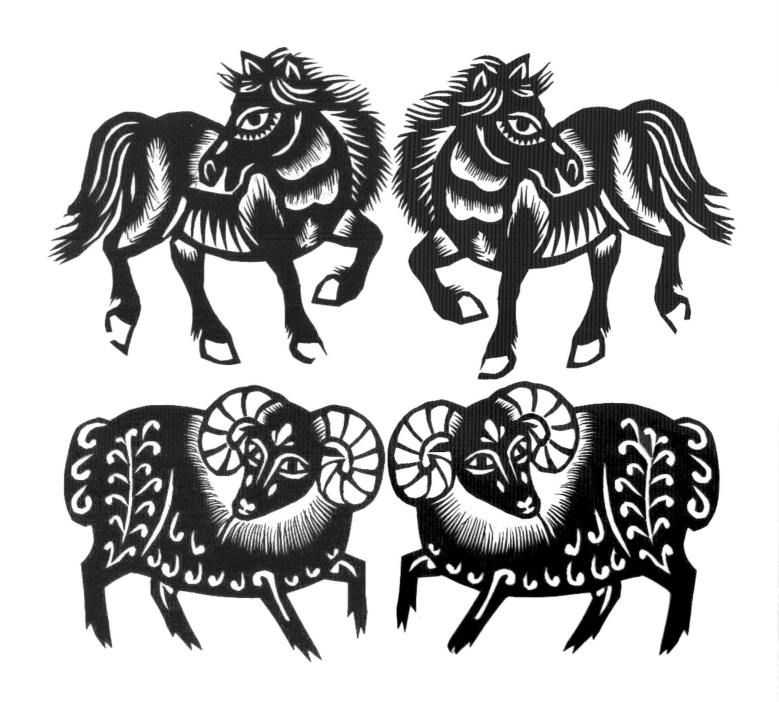

十二生肖(小) 10cm×10cm

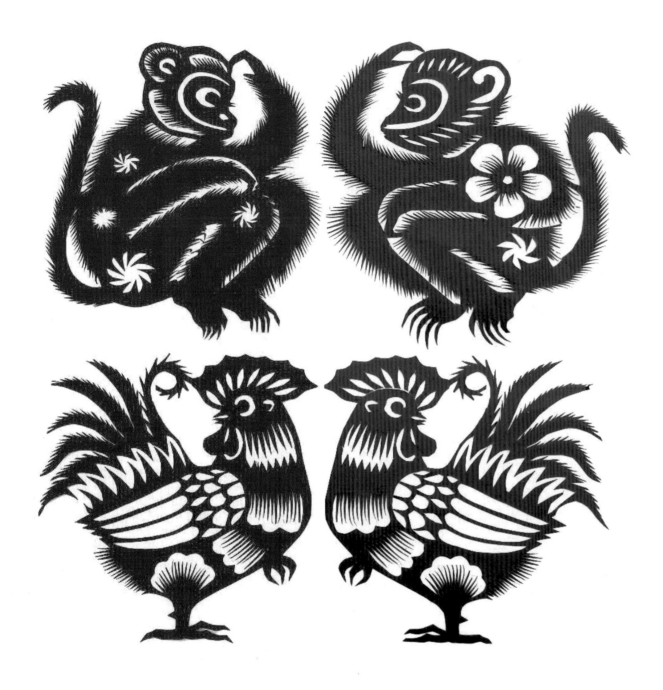

十二生肖(小)　10cm×10cm

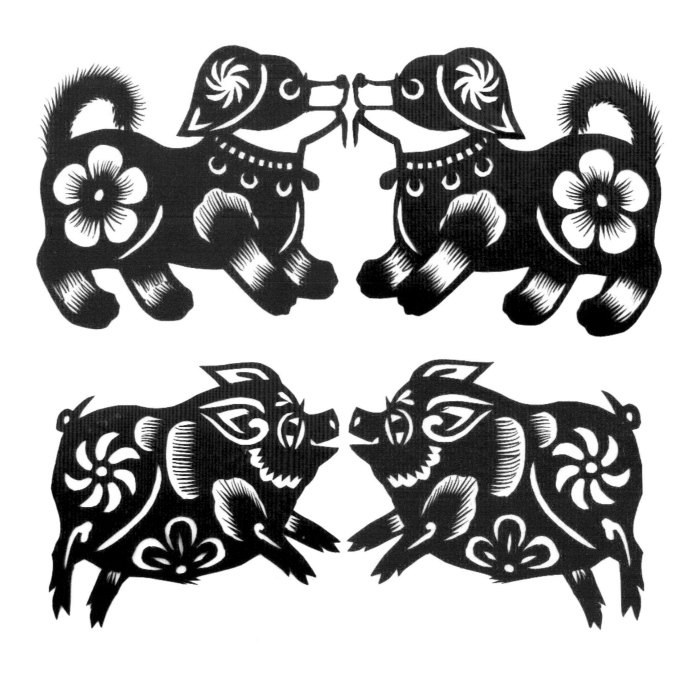

十二生肖(小)　10cm×10cm

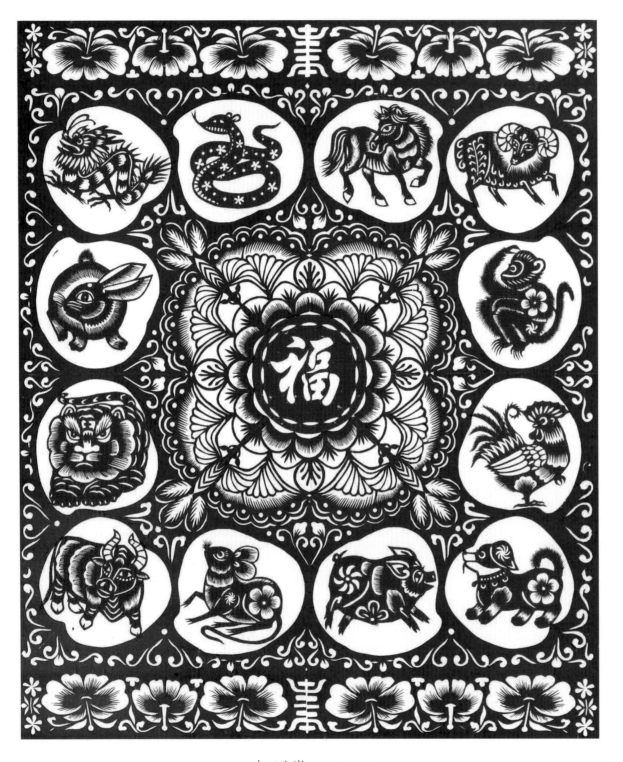

十二生肖　80cm×70cm

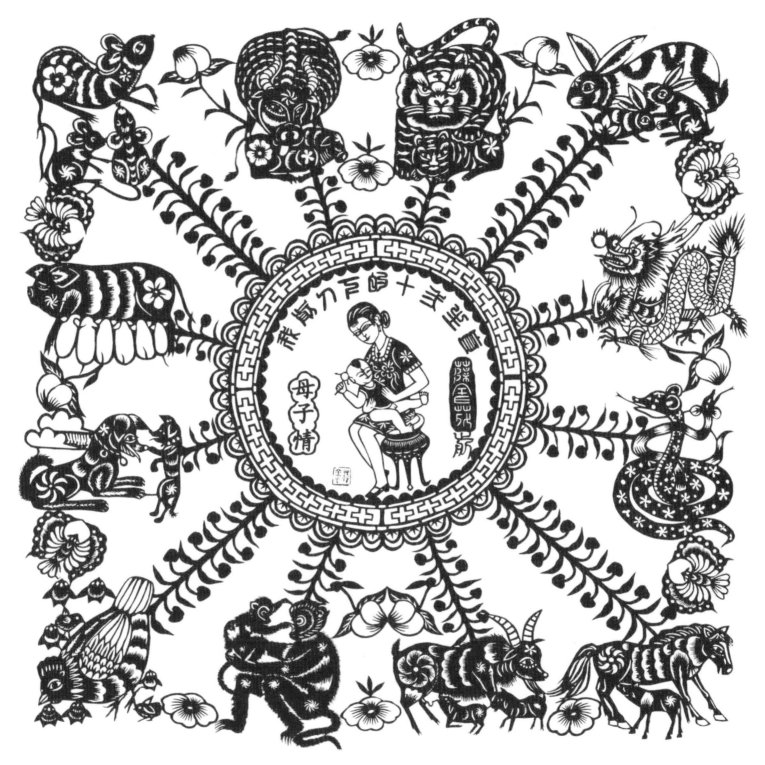

母子情　80cm×80cm

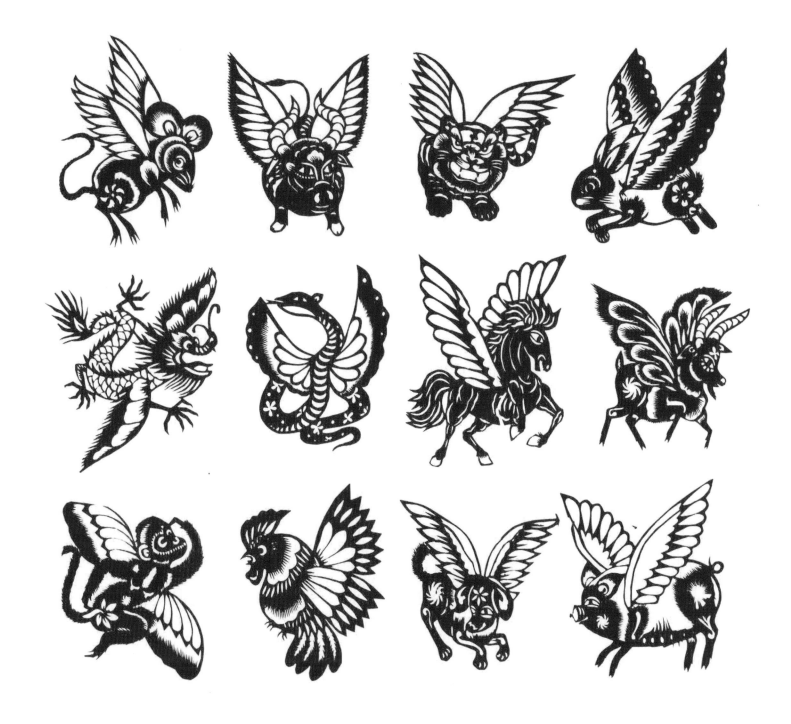

腾飞十二生肖　10cm×10cm

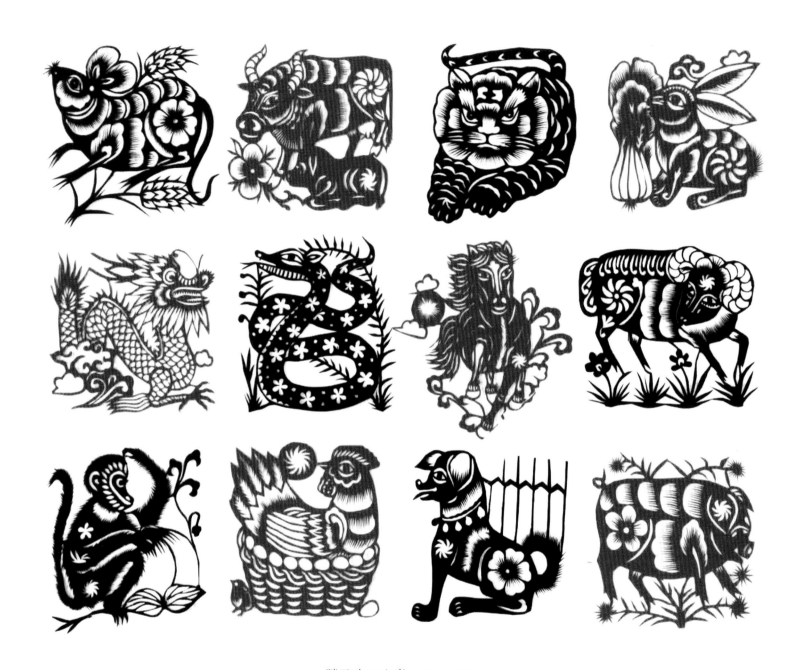

腾飞十二生肖　10cm×10cm

生　肖　祝　福

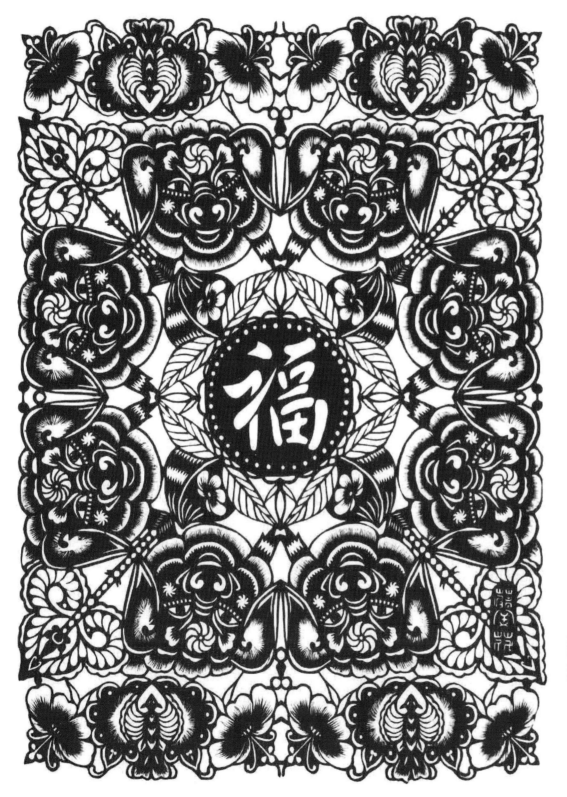

金猪迎福　60cm×44cm

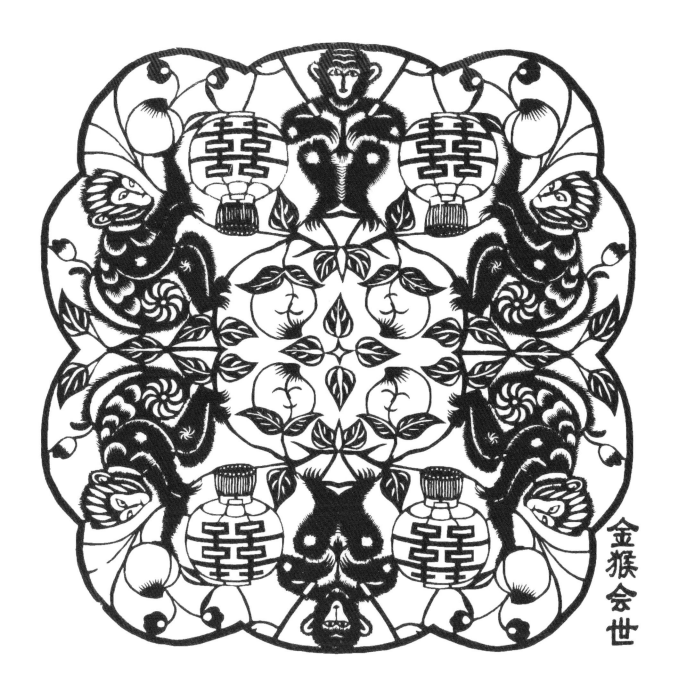

金猴会世

金猴会世(全国银奖)　60cm×60cm

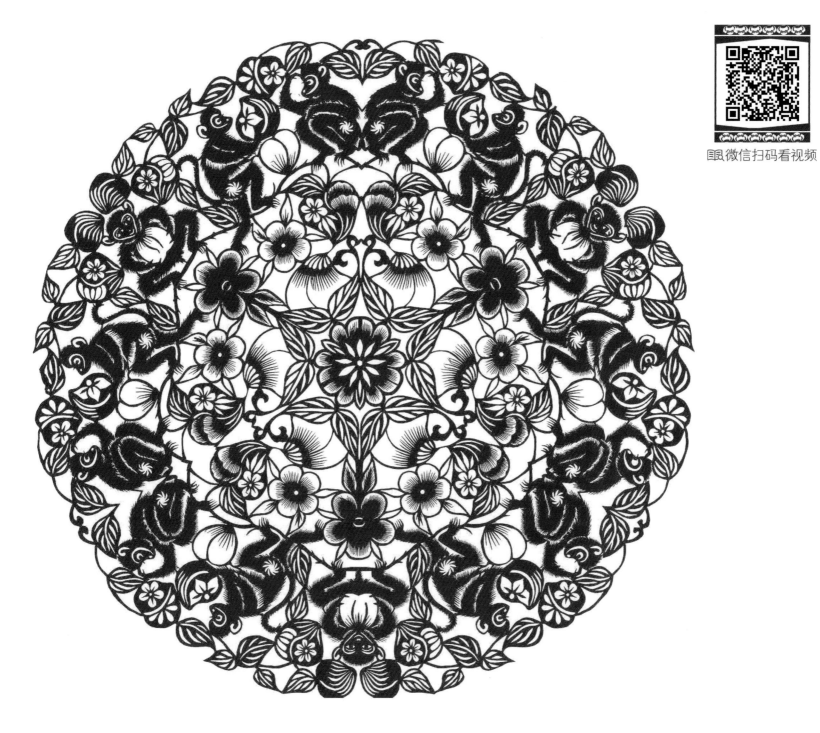

金猴闹桃　60cm×60cm

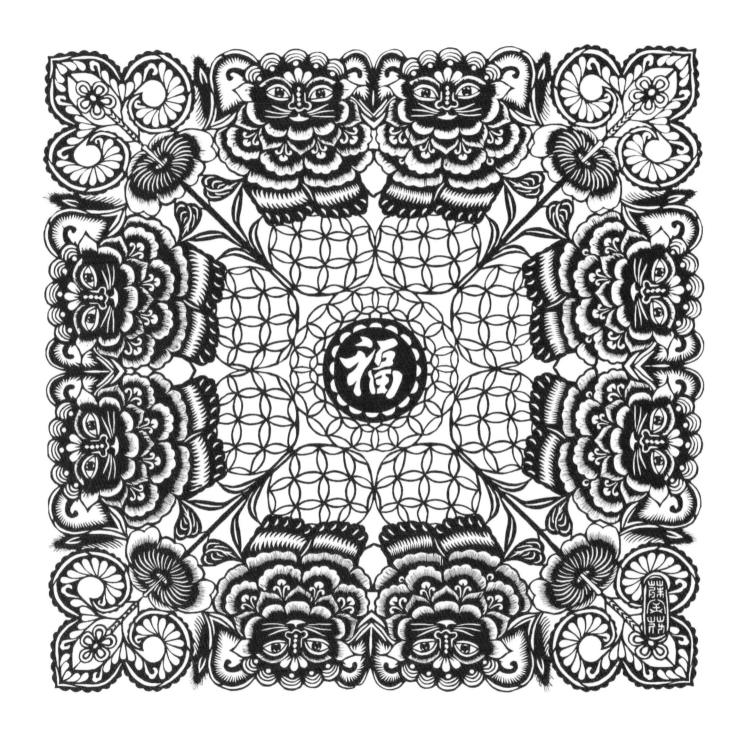

狮子滚绣球　80cm×80cm

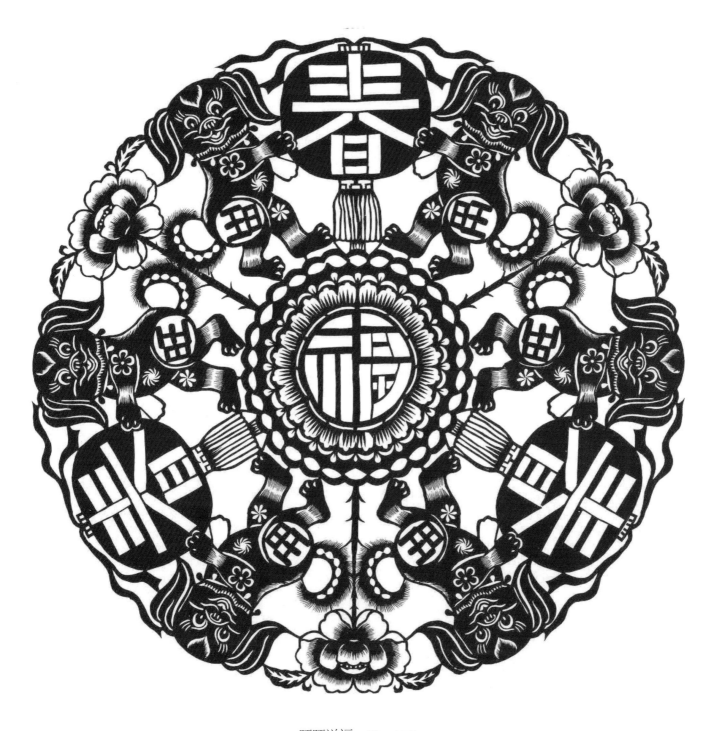

旺旺送福　50cm×50cm

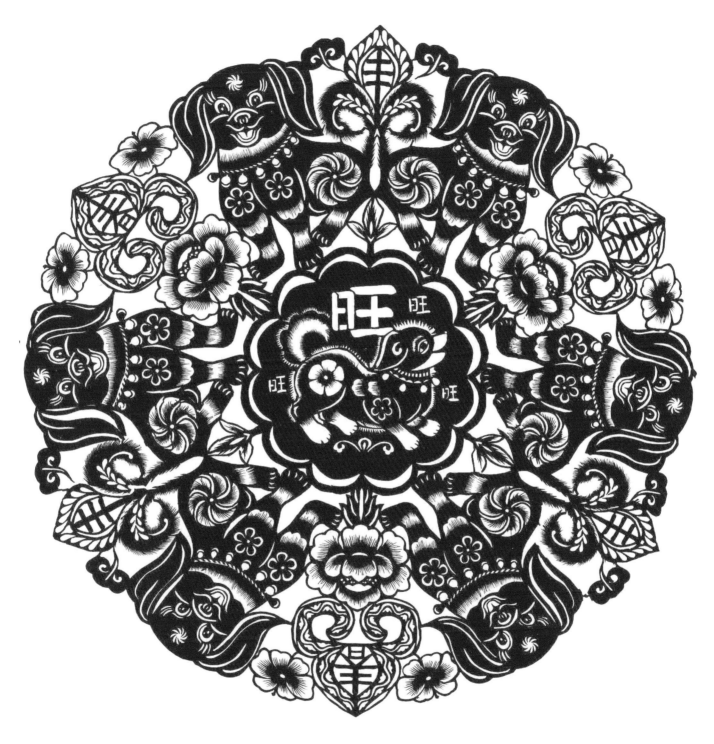

旺旺迎春　50cm×50cm

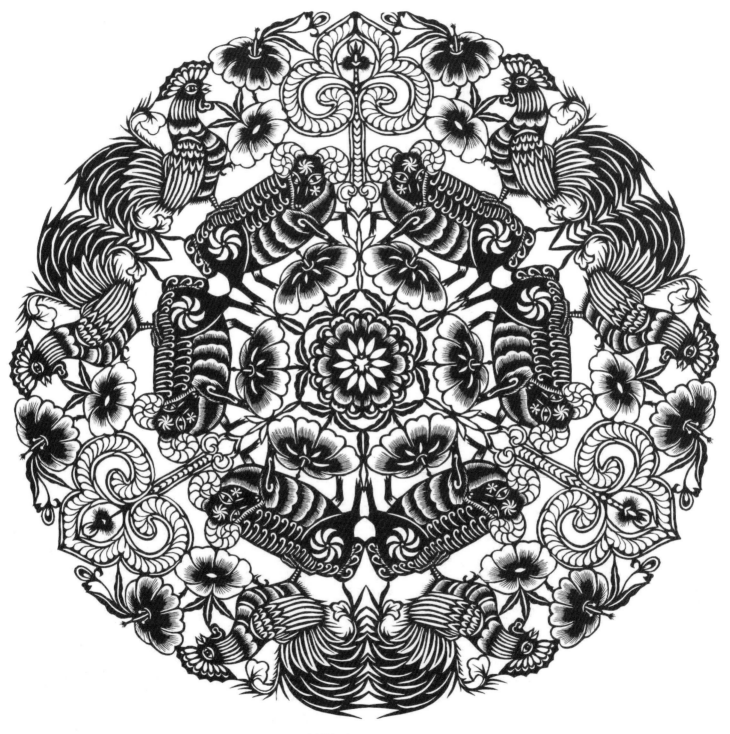

吉祥如意　50cm×50cm

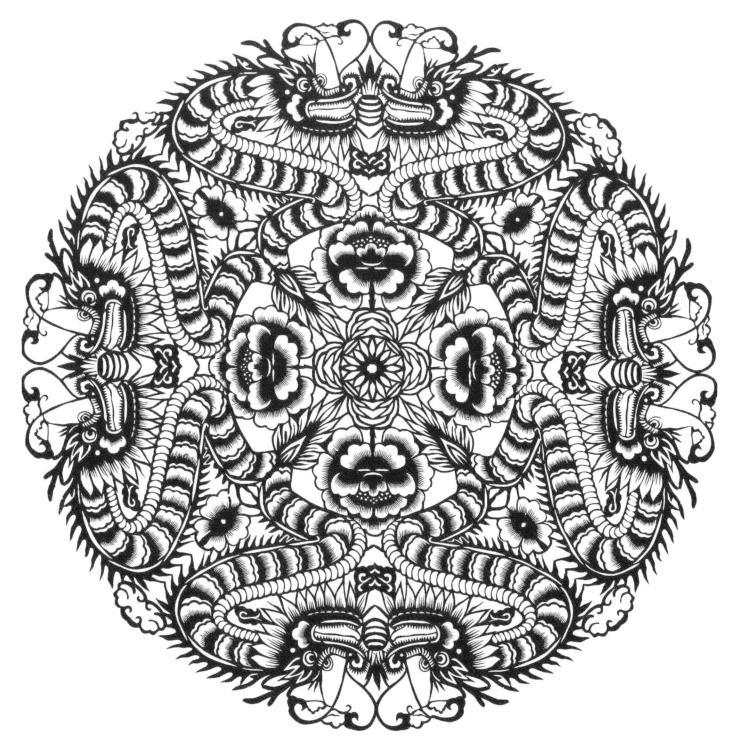

八龙戏珠　　50cm×50cm

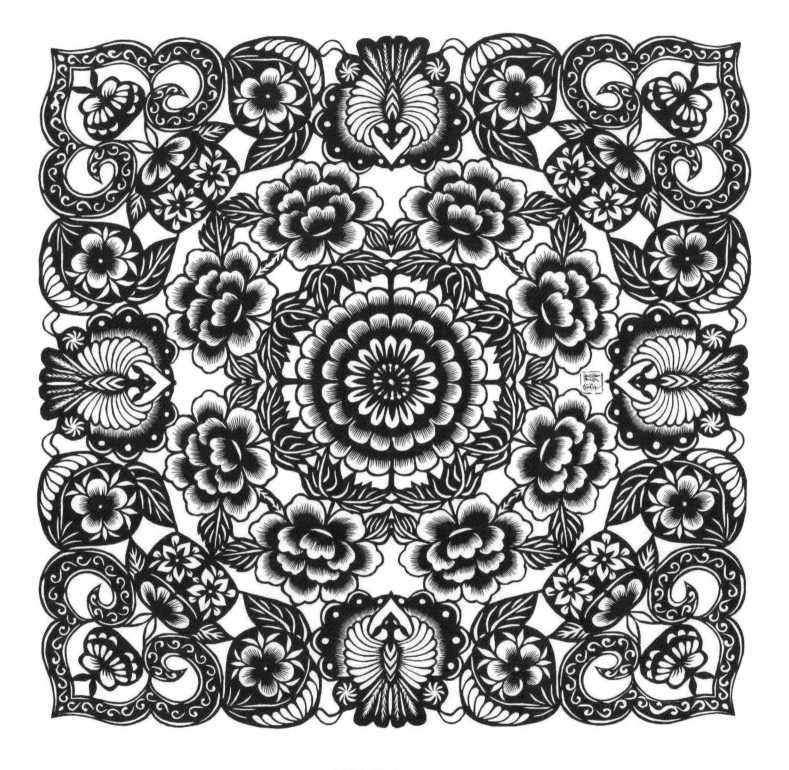

吉祥富贵图 50cm×50cm

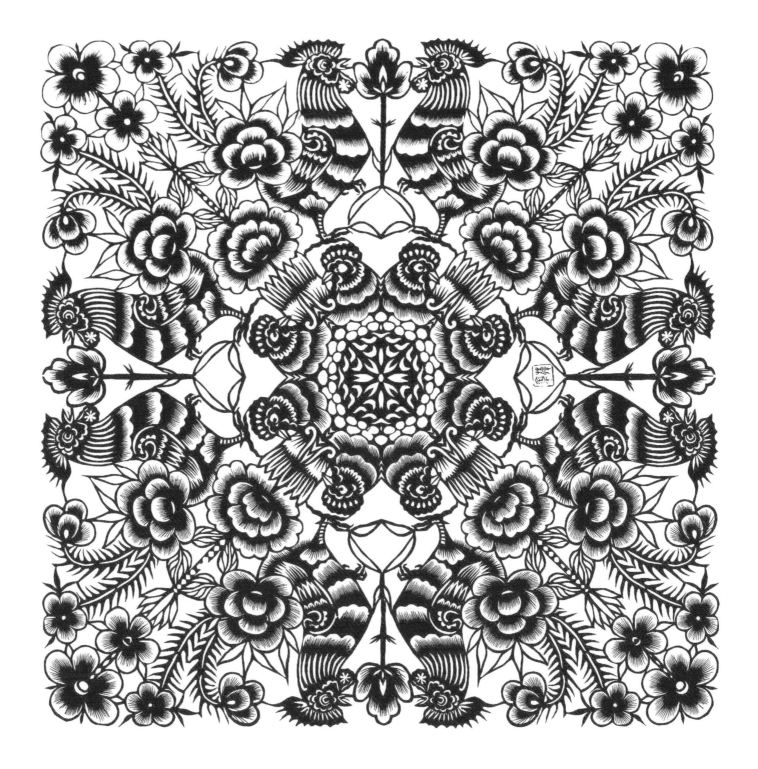

群鸡起舞　50cm×50cm

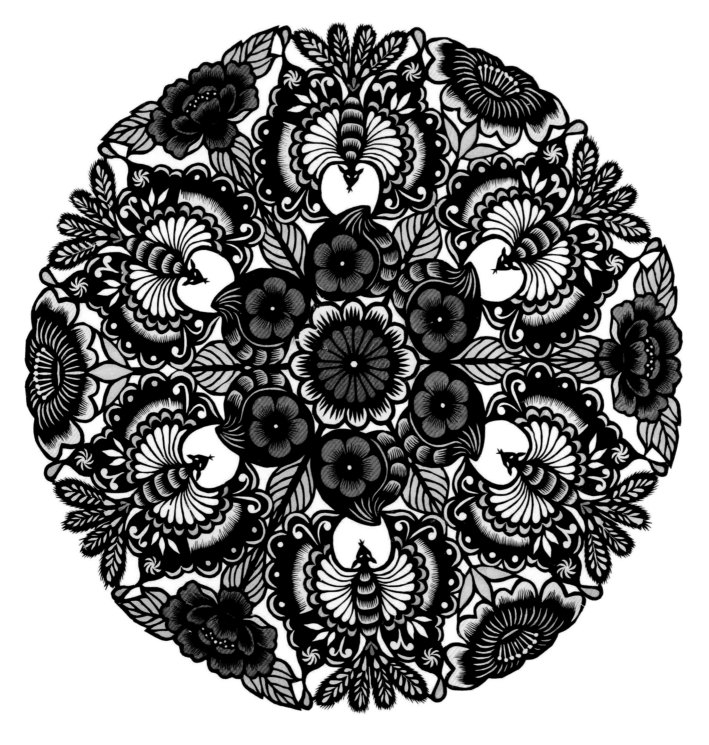

福寿环花　　50cm×50cm

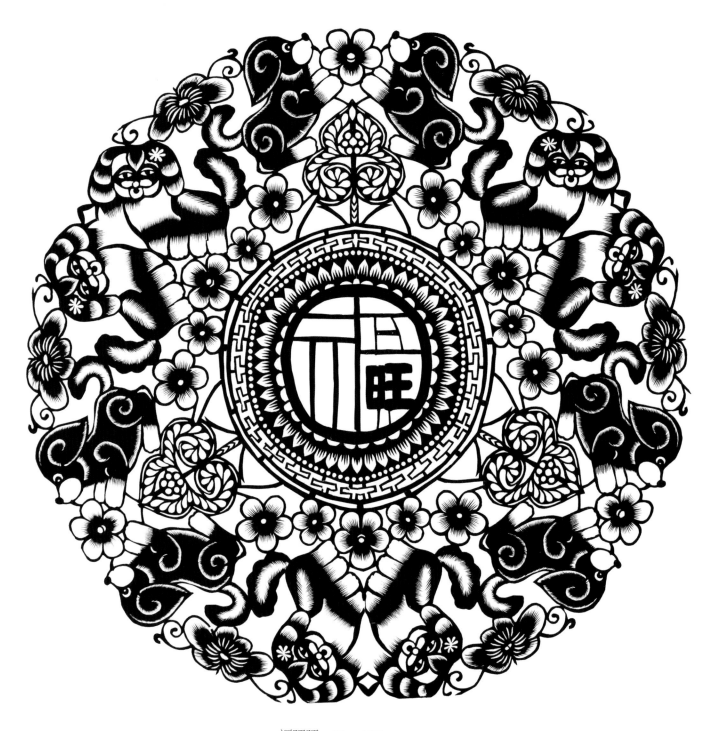

福旺旺　55cm×55cm

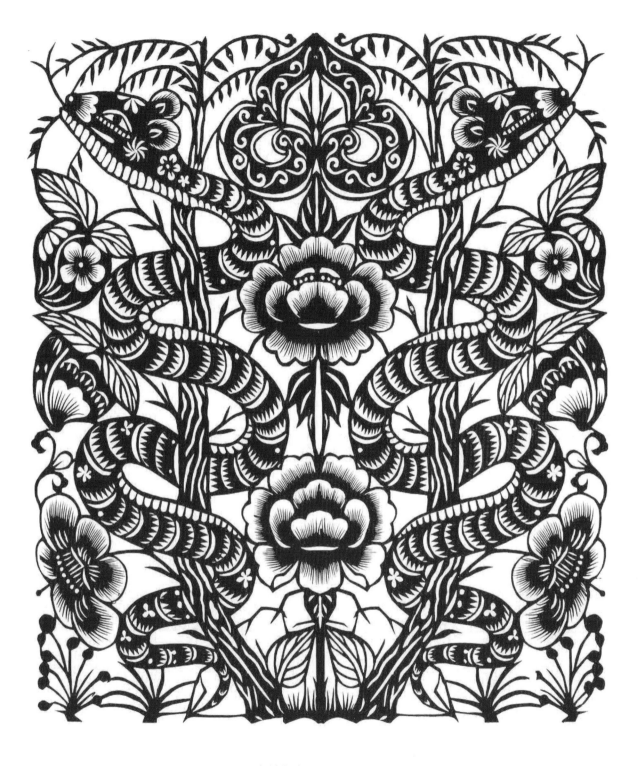

金蛇狂舞　45cm×30cm

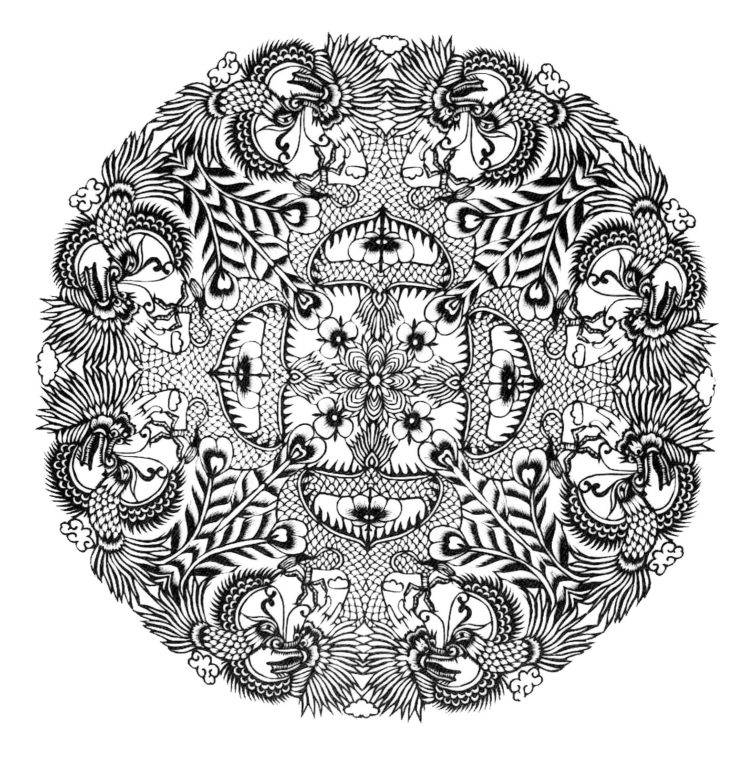

龙凤呈祥　45cm×45cm

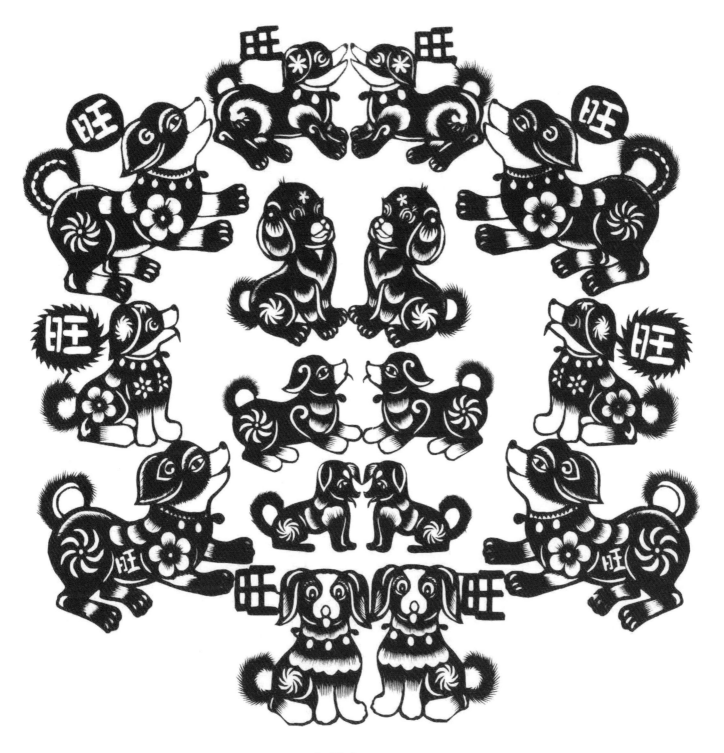

旺旺聚会　　60cm×60cm

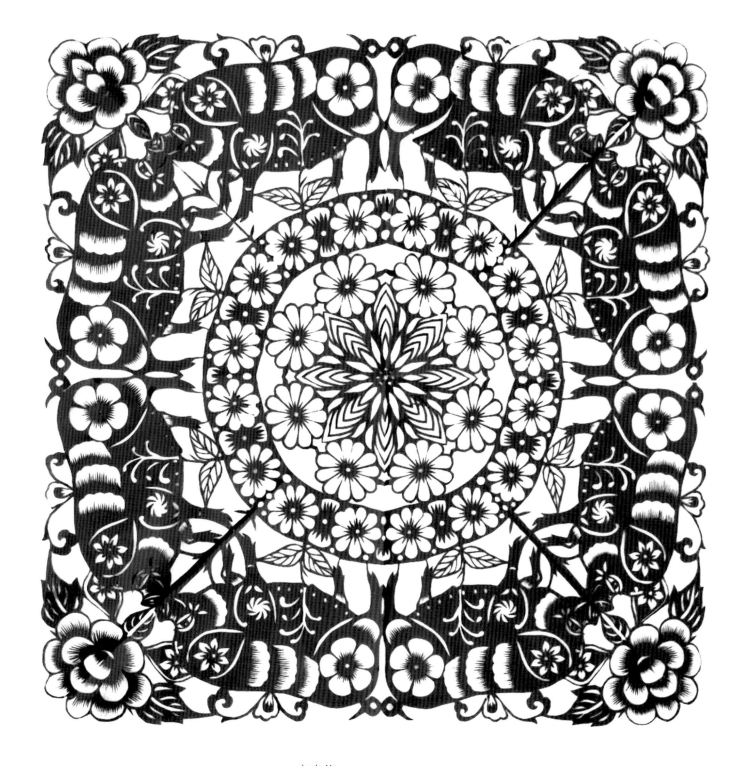

富贵猪　　60cm×60cm

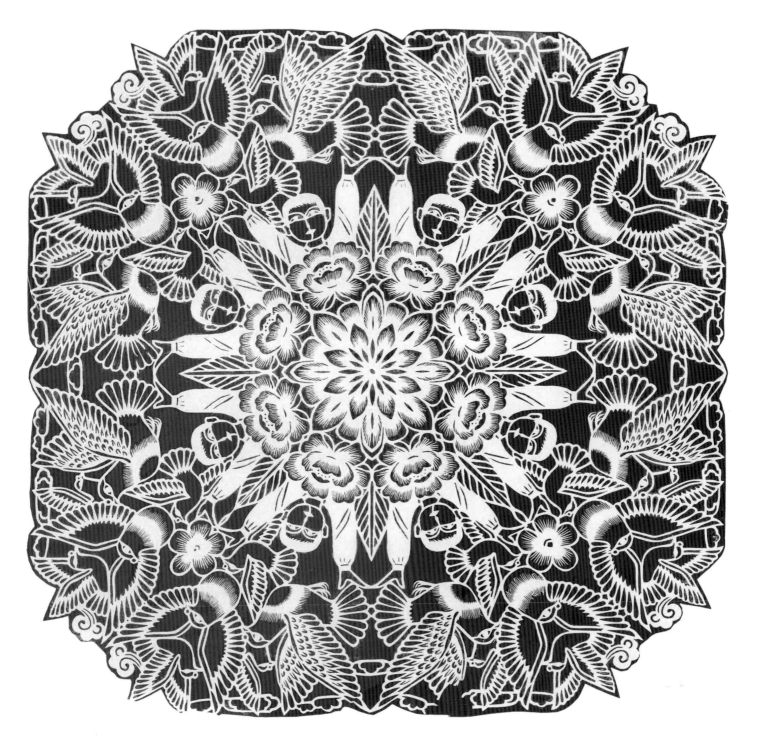

让世界充满爱　70cm×70cm

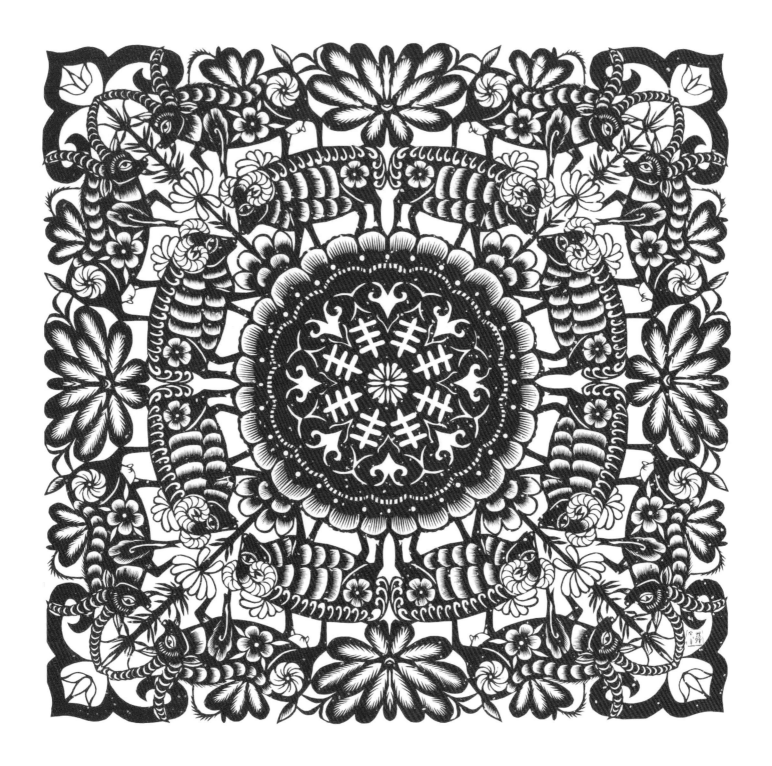

丰年喜羊羊　80cm×80cm

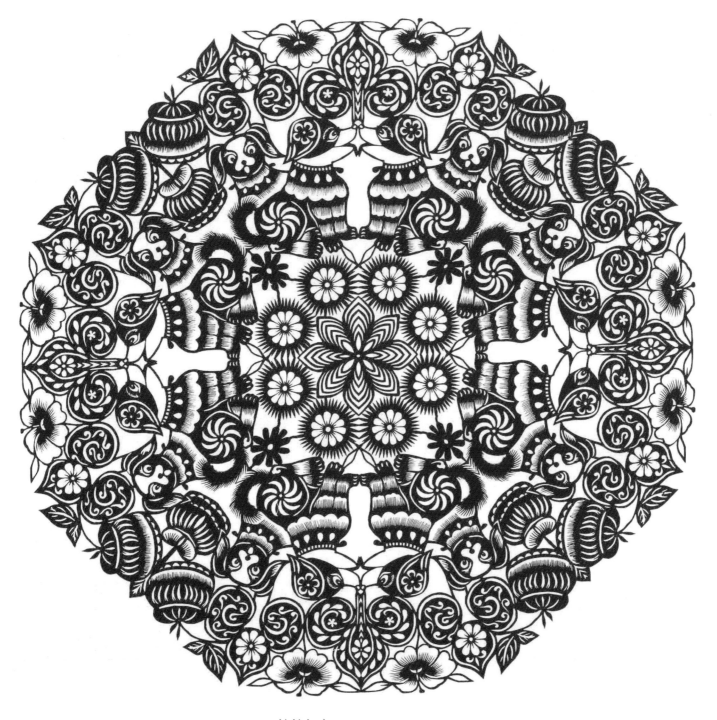

柿柿如意　80cm×80cm

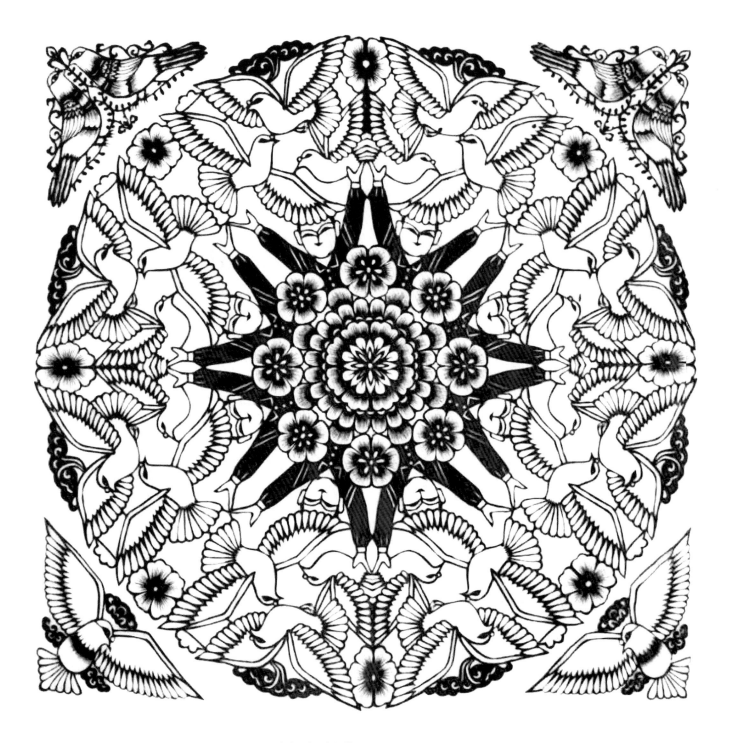

变幻戏剧人物　　45cm×50cm

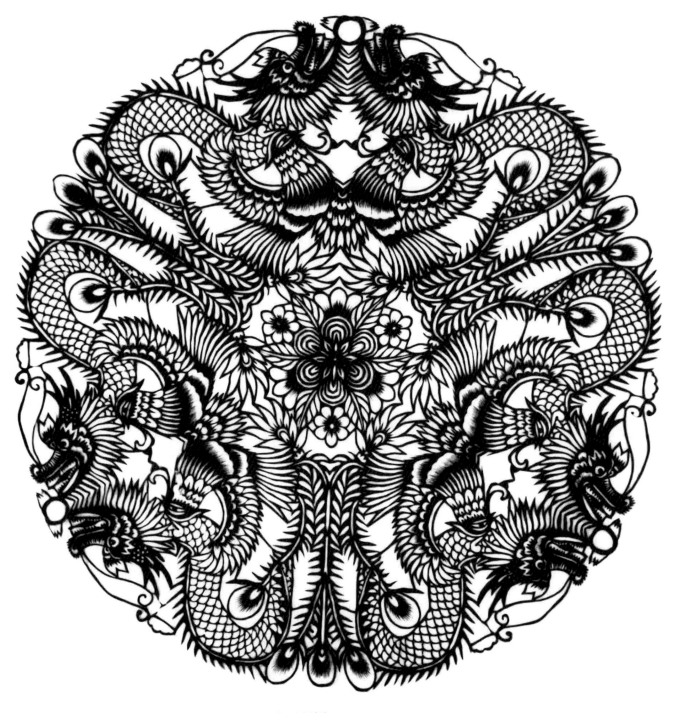

龙凤呈祥　60cm×60cm

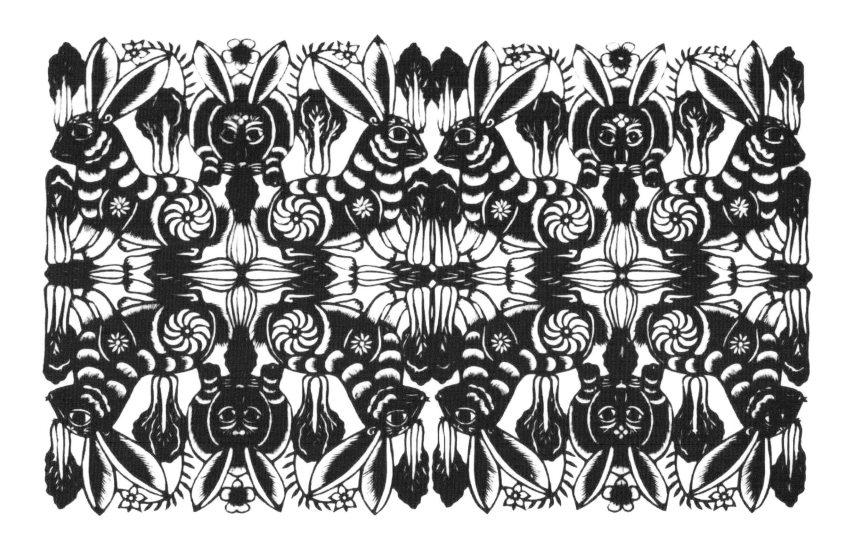

吉祥兔　40cm×74cm

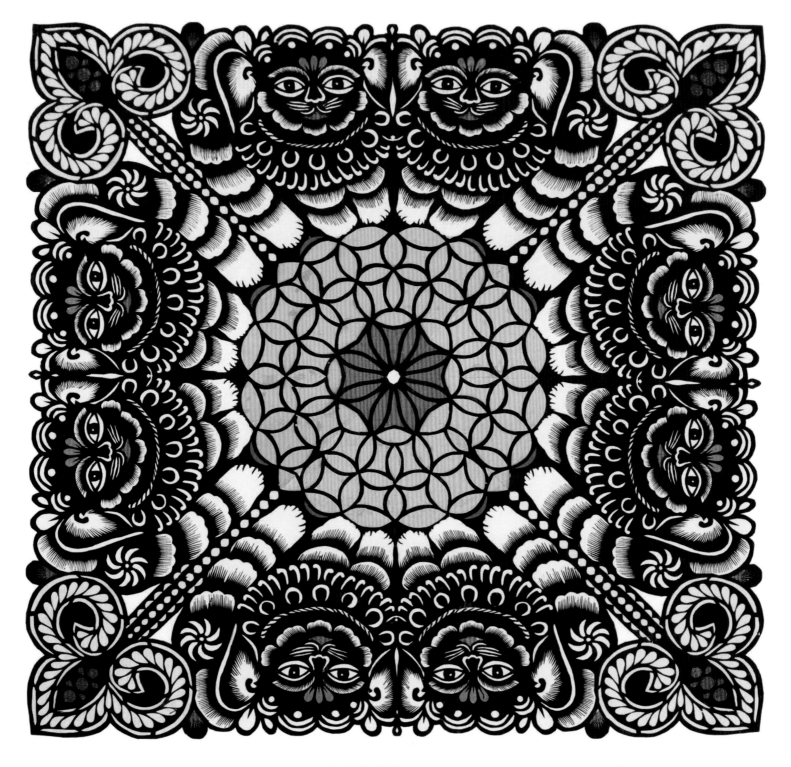

金狮滚绣球　　70cm×70cm

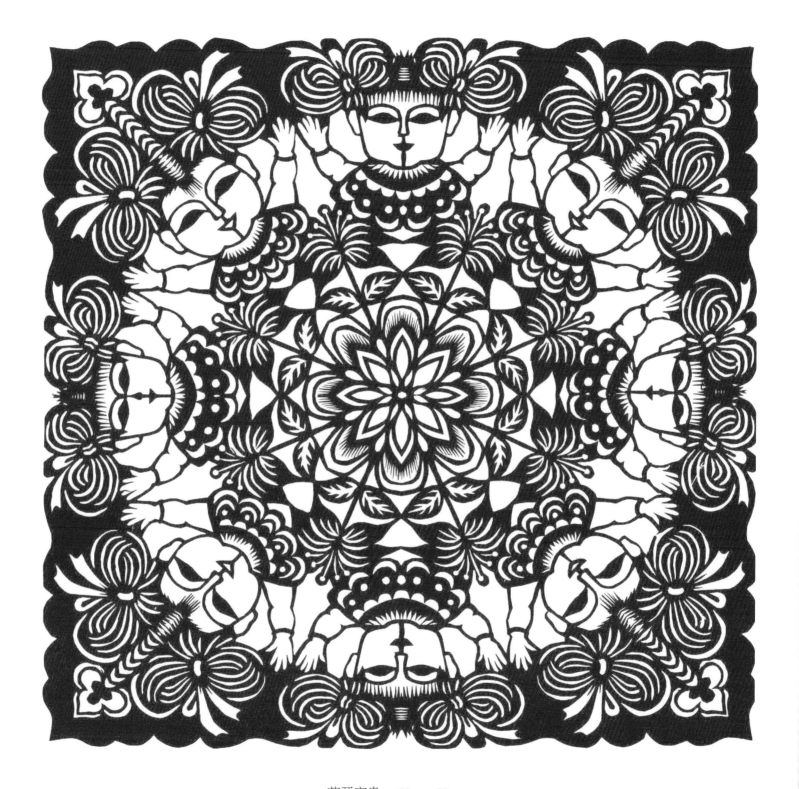

花开富贵　　50cm×50cm

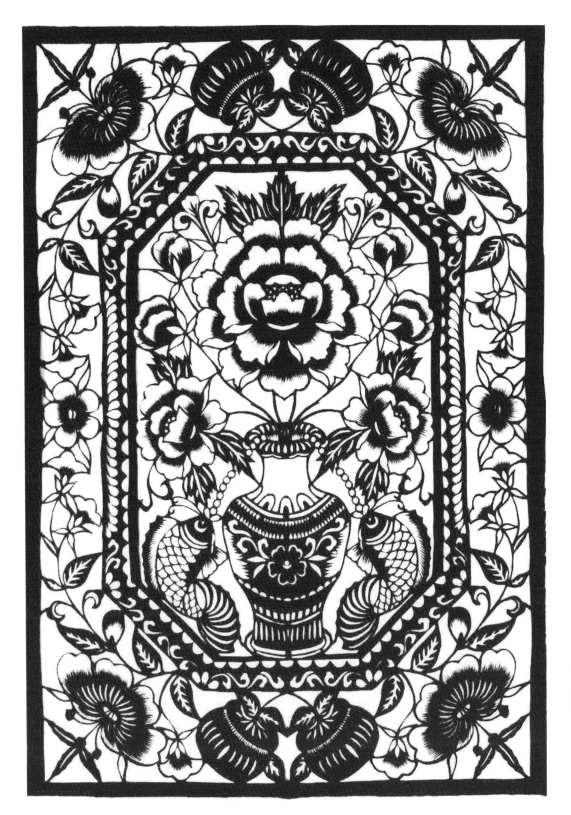

花开富贵　57cm×40cm

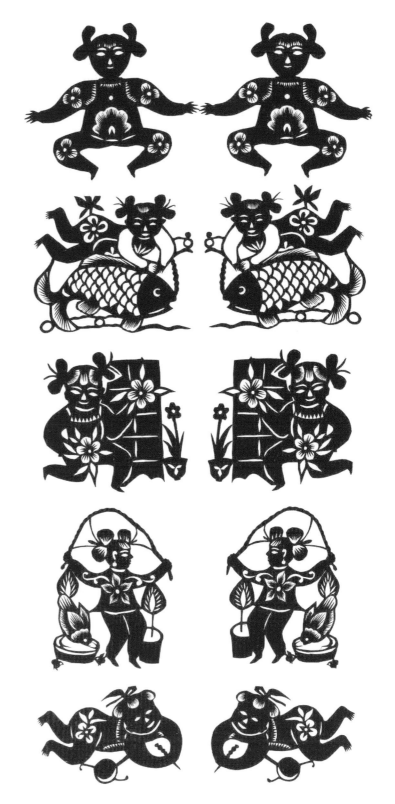

抓阄娃娃　窗花组图　10cm×10cm

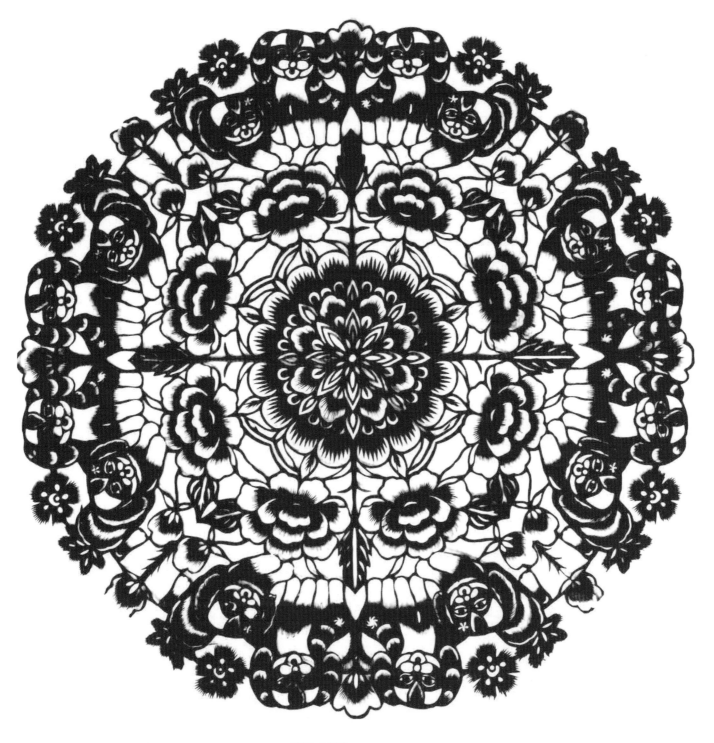

群狗团花　100cm×100cm

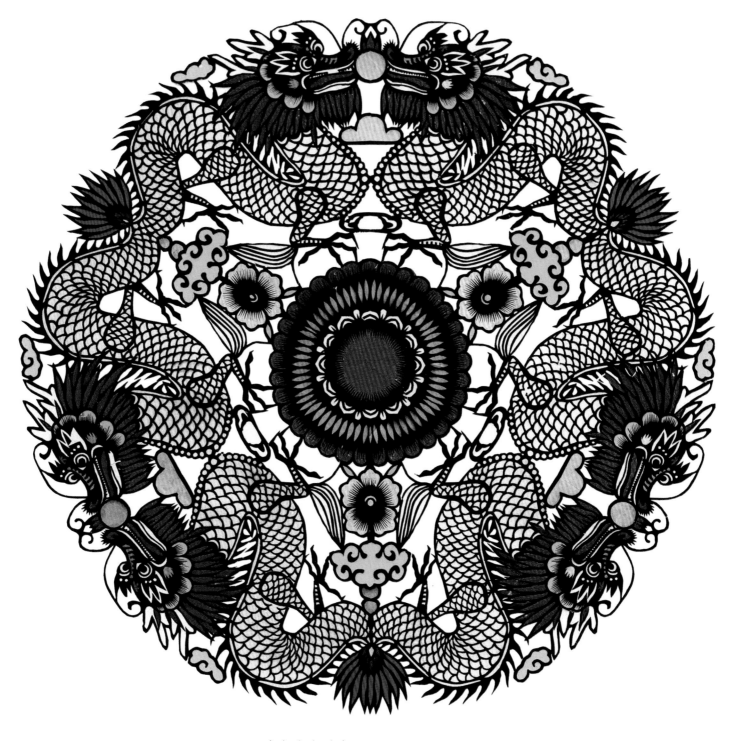

金龙戏珠(套色) 60cm×60cm

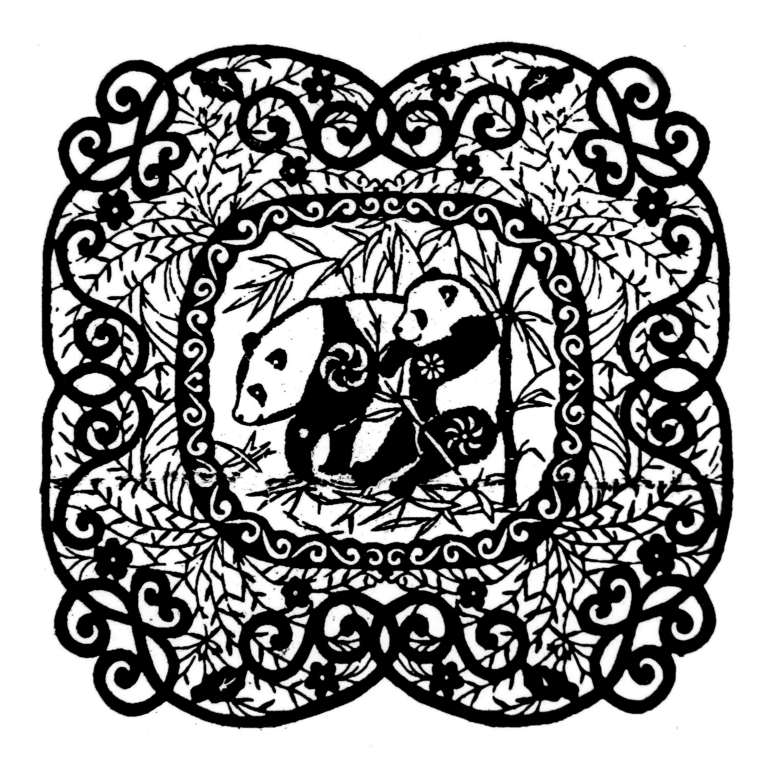

国宝　　40cm×40cm

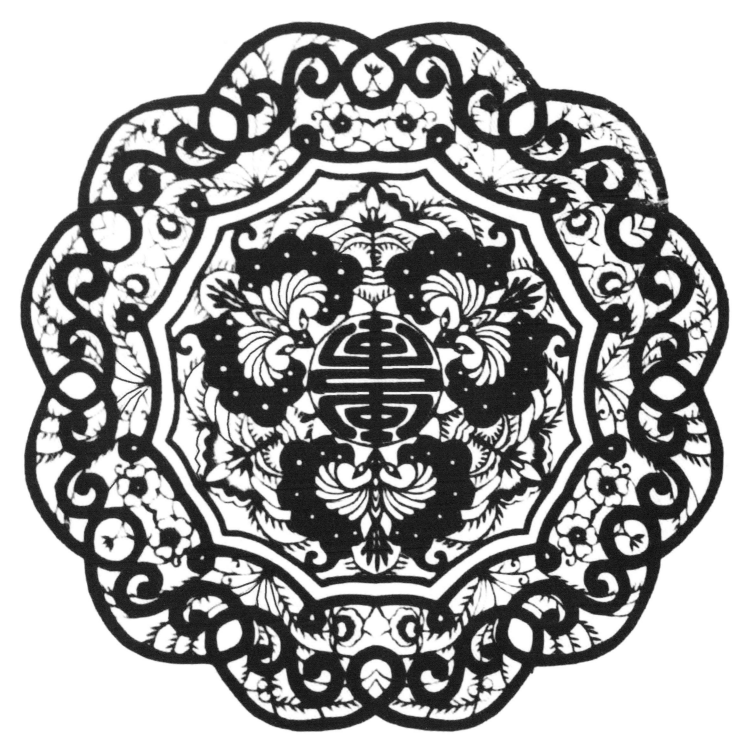

传统团花(全国银奖)　40cm×40cm

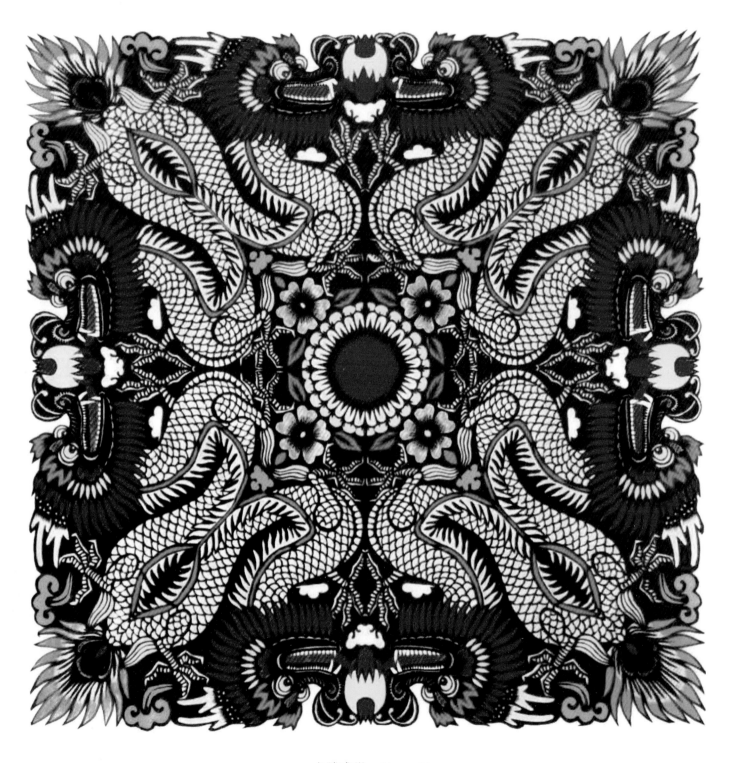

龙腾盛世　50cm×50cm

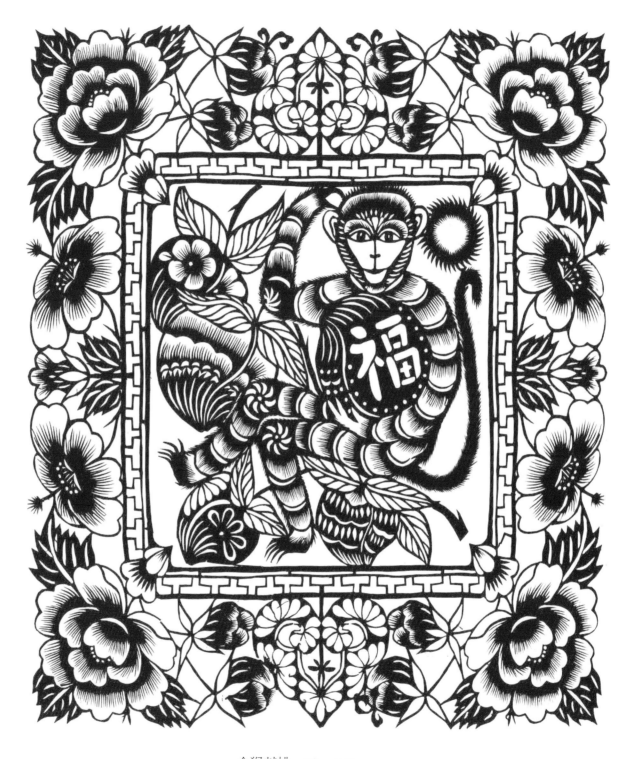

金猴献桃　50cm×40cm

微信扫码看视频

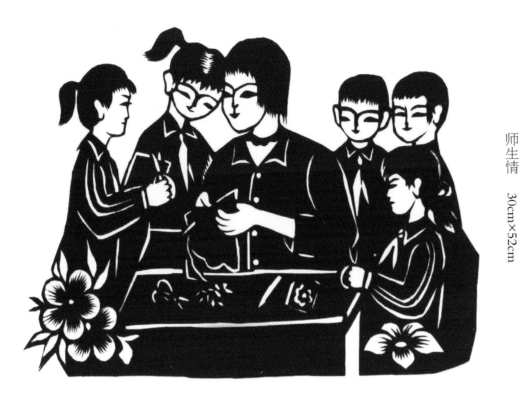

师生情　30cm×52cm

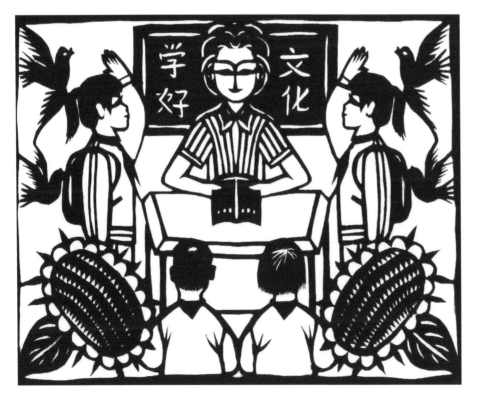

学文化　30cm×40cm

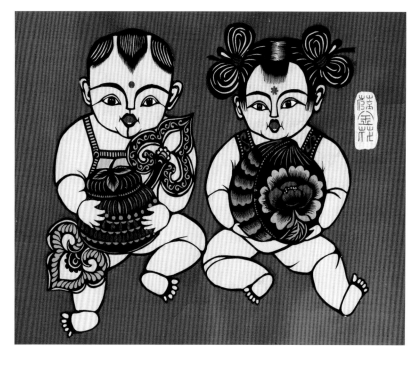

吉祥宝贝 40cm×50cm

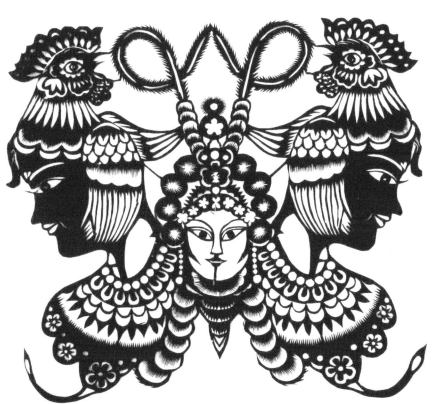

变幻戏剧人物 45cm×50cm

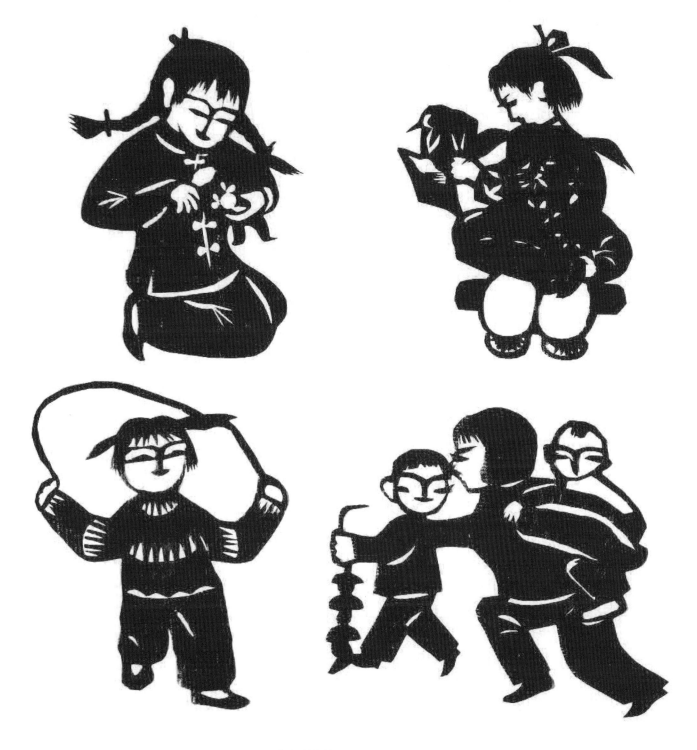

童年的回忆　　10cm×8cm

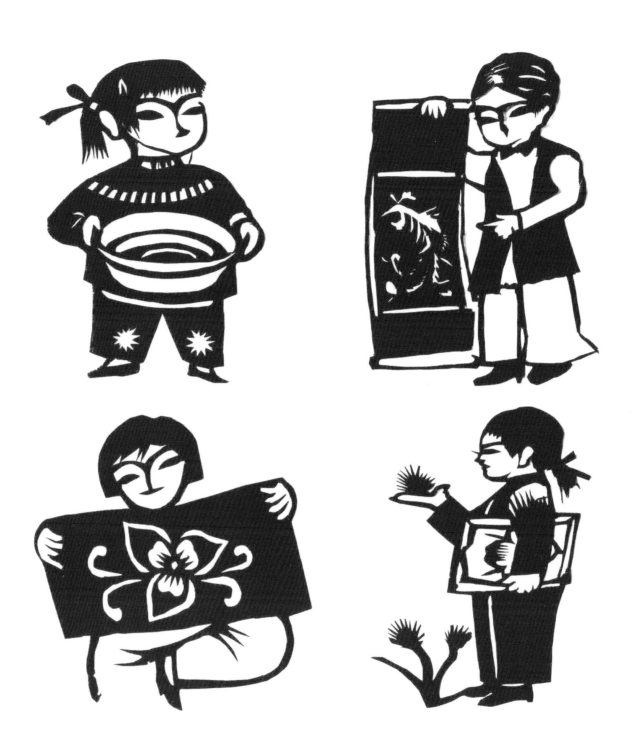

童年的回忆　　10cm×8cm

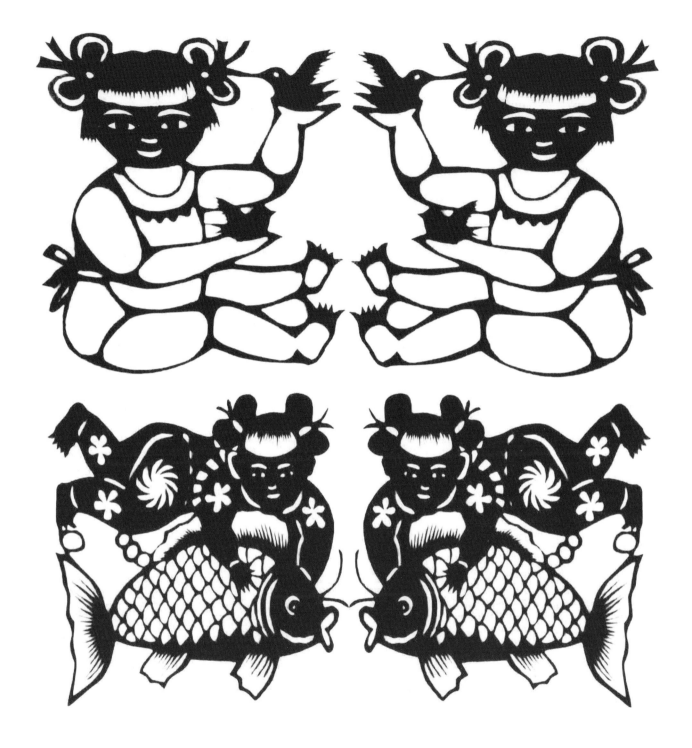

传统窗花 10cm×10cm

人物肖像剪影　10cm×10cm

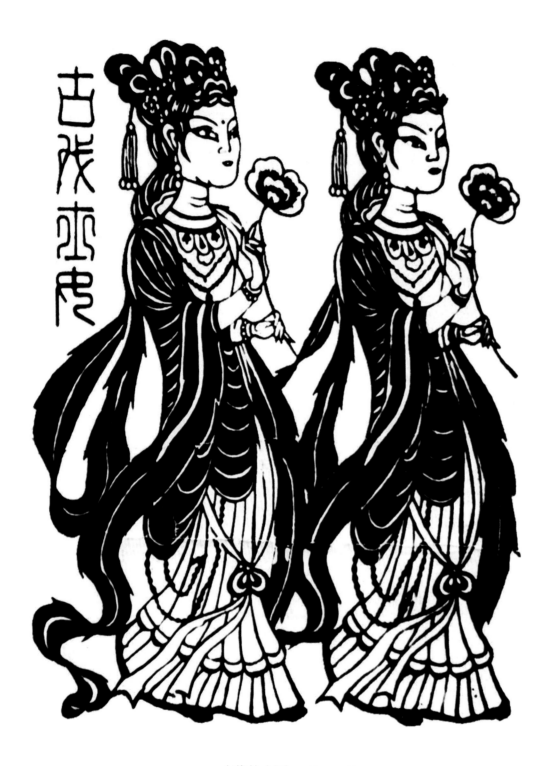

古代仕女图　　50cm×40cm

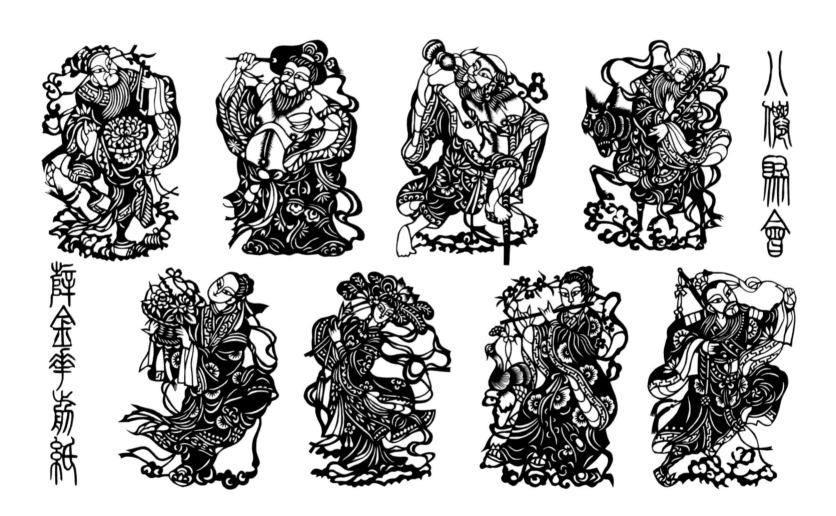

八仙聚会(全国银奖)　78cm×160cm

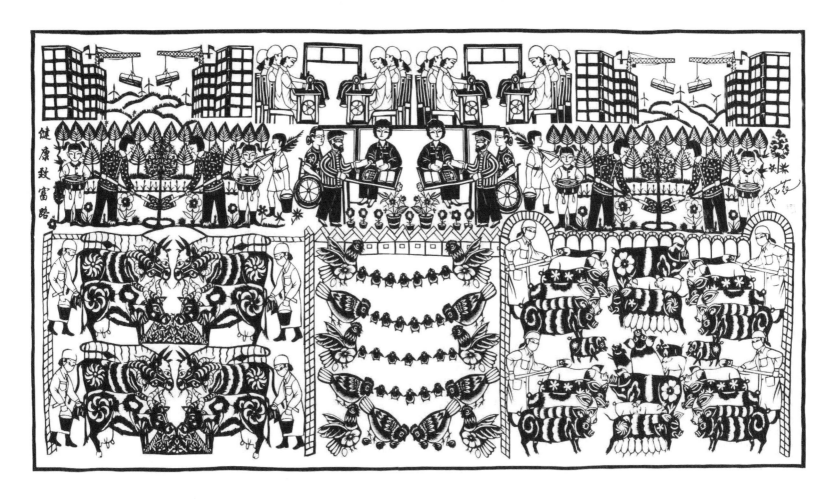

健康致富路　60cm×150cm

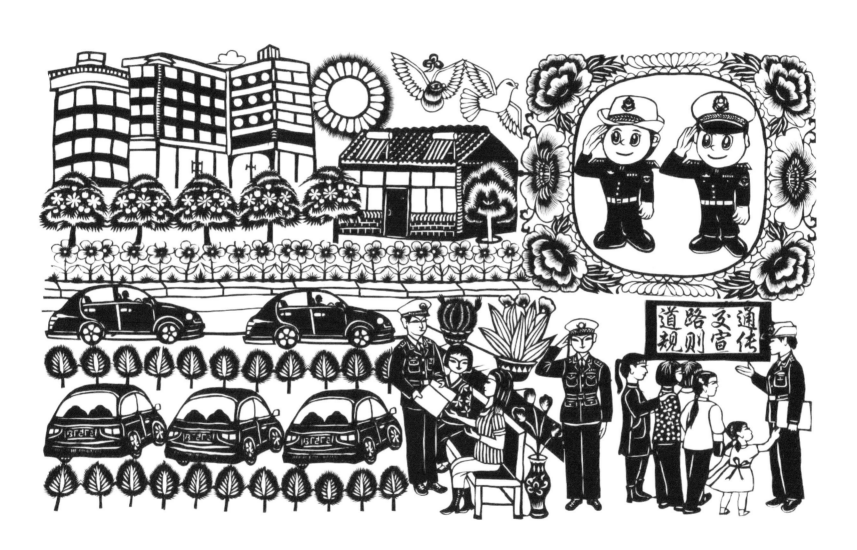

交警服务到社区　40cm×70cm

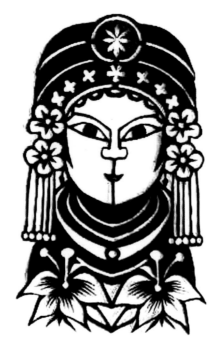
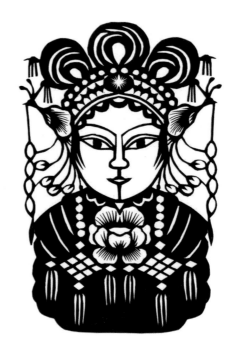

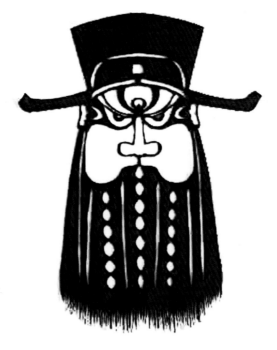
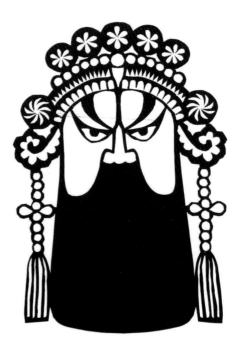

戏剧人物脸谱　25cm×15cm

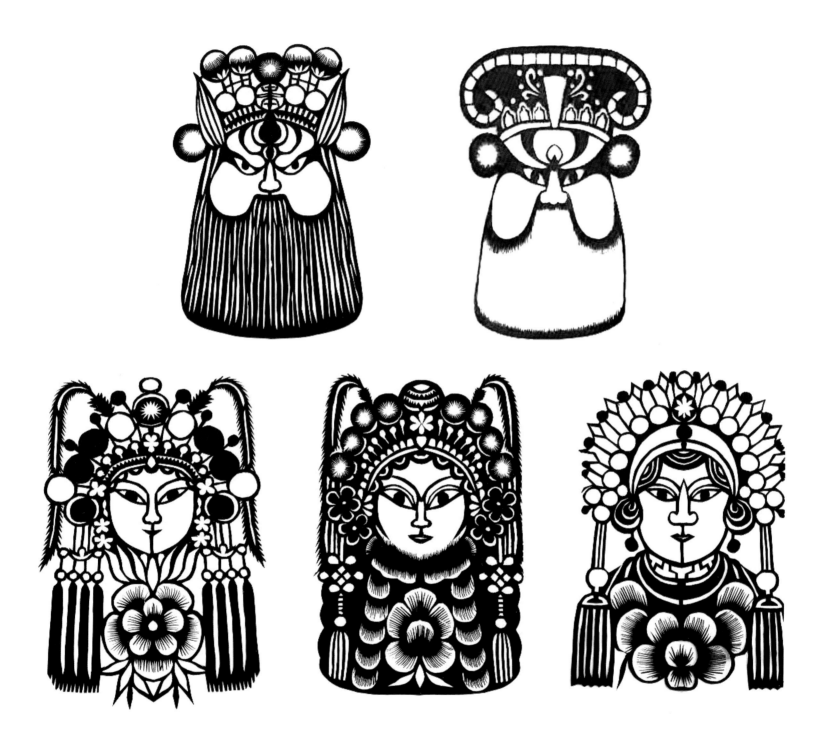

戏剧人物脸谱　25cm×15cm

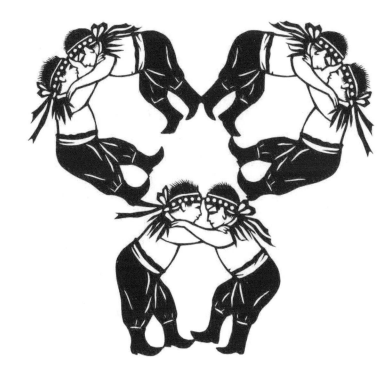

摔跤手　15cm×15cm

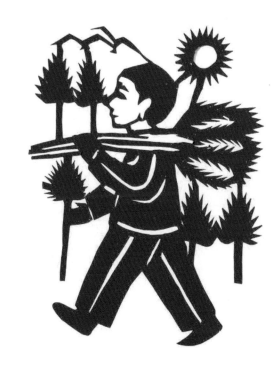

绿化祖国　　15cm×10cm

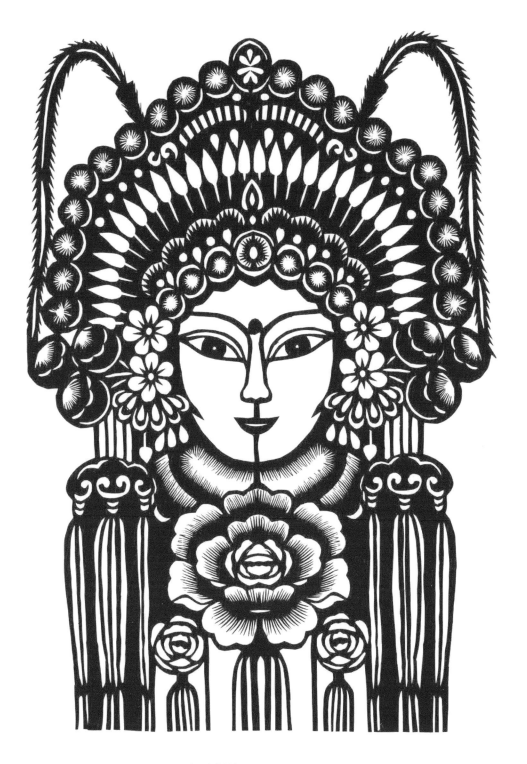

戏剧脸谱　60cm×30cm

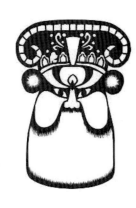 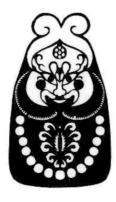

戏剧脸谱

戏剧脸谱　50cm×220cm

景德名瓷

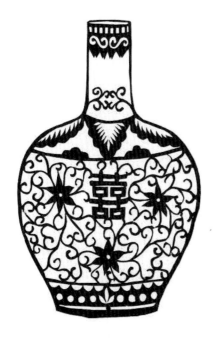 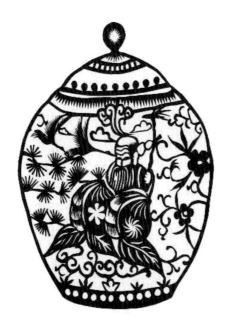 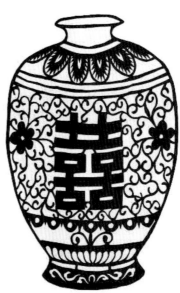

花瓶艺术　50cm×220cm

薛金花剪纸艺术

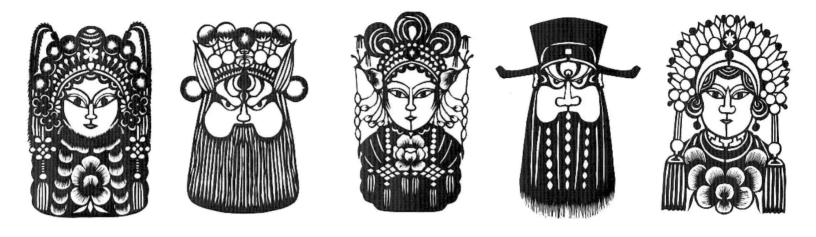

戏剧脸谱　50cm×220cm

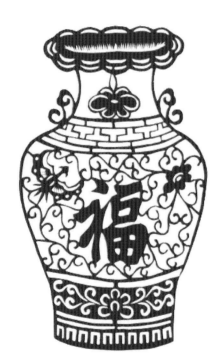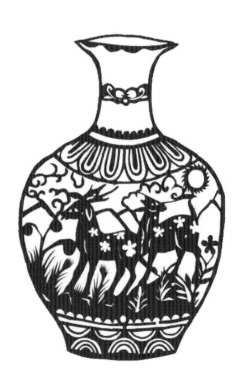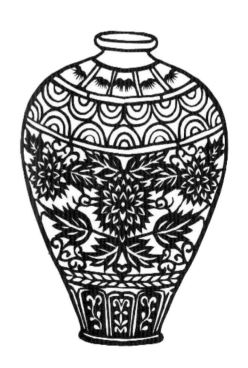

花瓶艺术　50cm×220cm

春牡丹

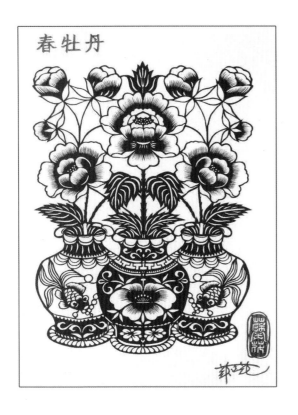

夏莲花

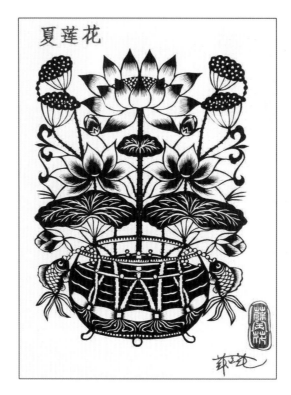

春牡丹

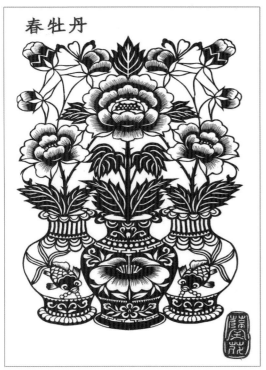

夏莲花

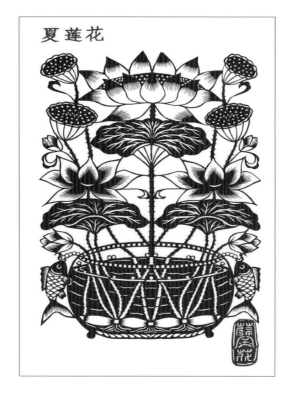

四季花　60cm×45cm

秋菊花

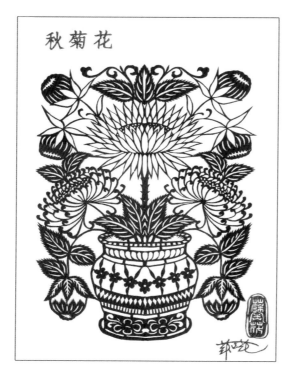

冬梅花

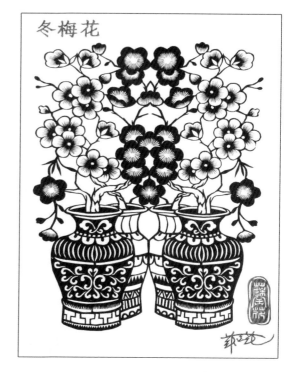

秋菊花

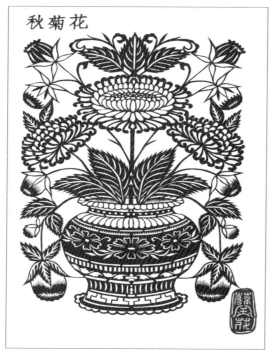

冬梅花

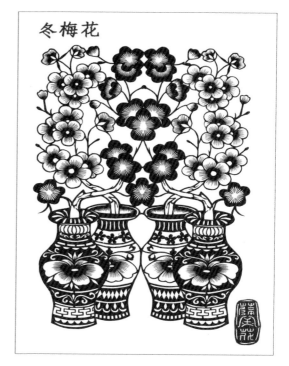

花瓶艺术　60cm×45cm

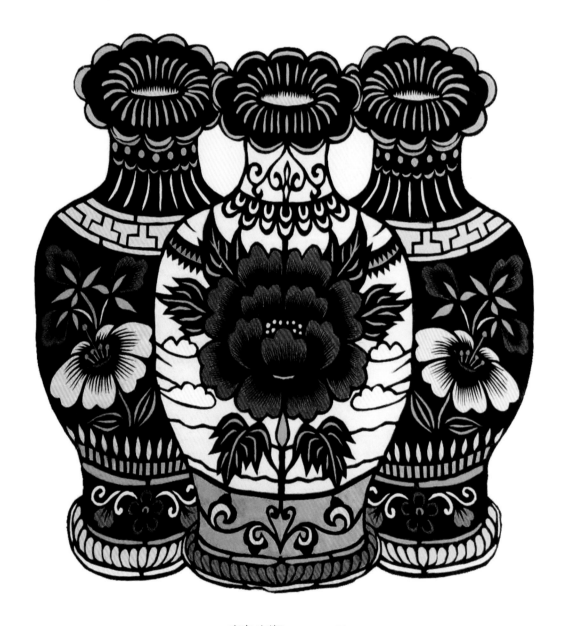

套色宝瓶　50cm×50cm

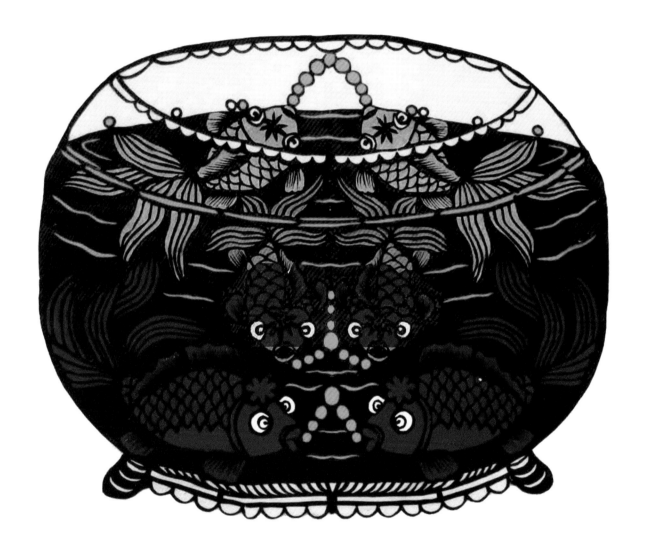

金鱼满堂　30cm×40cm

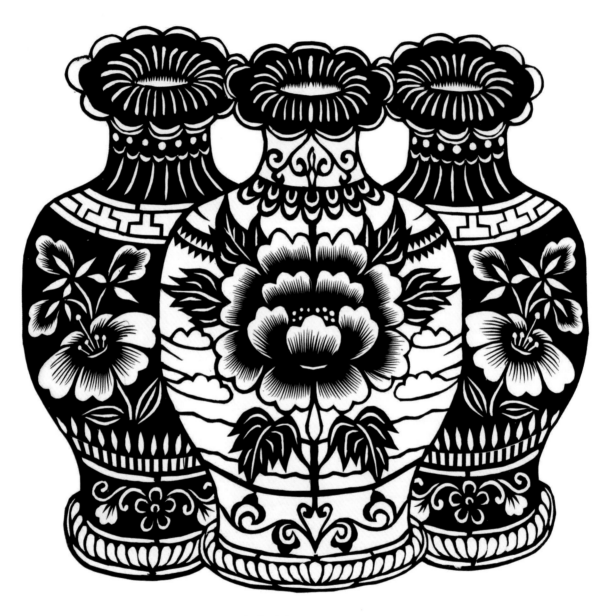

富贵平安　　50cm×50cm

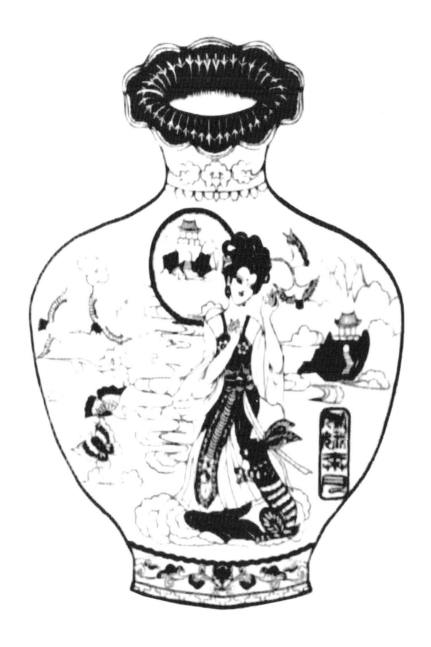

嫦娥奔月(全国银奖)　58cm×40cm

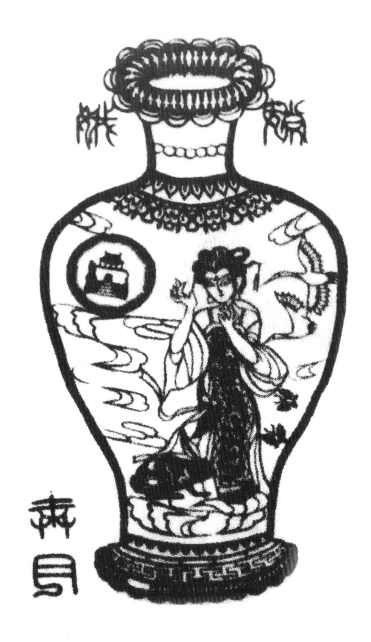

嫦娥奔月(全国银奖)　55cm×40cm

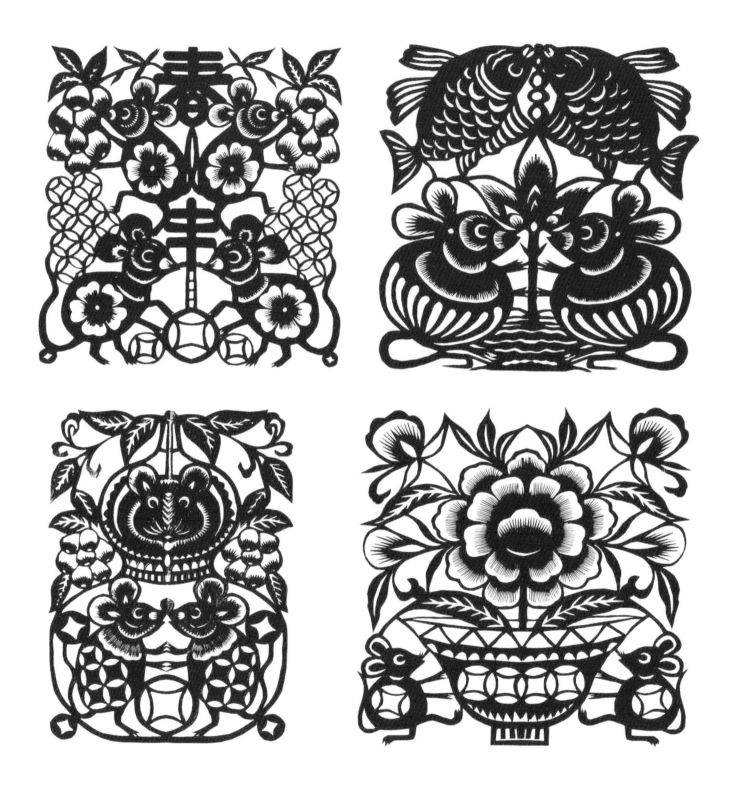

传统窗花　30cm×30cm

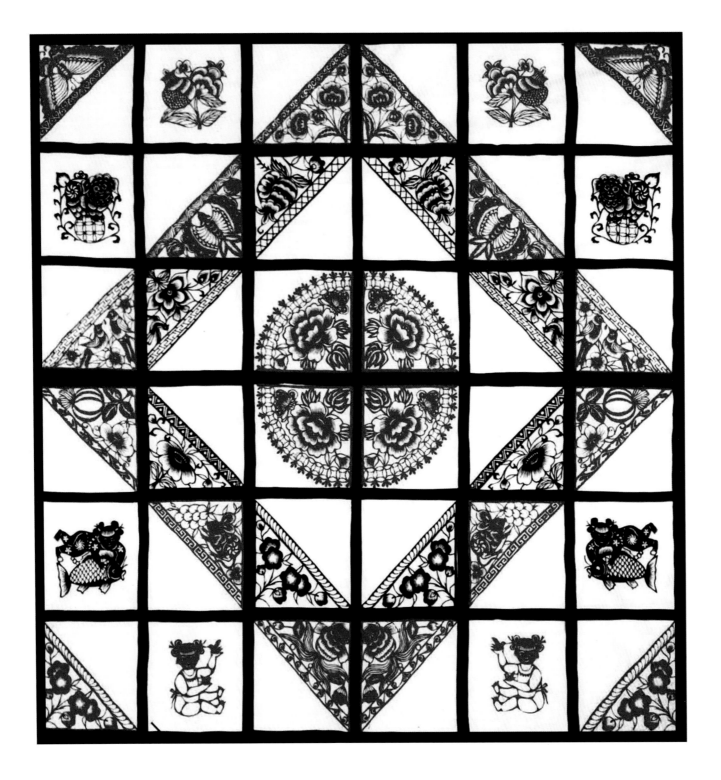

老窗花　100cm×100cm

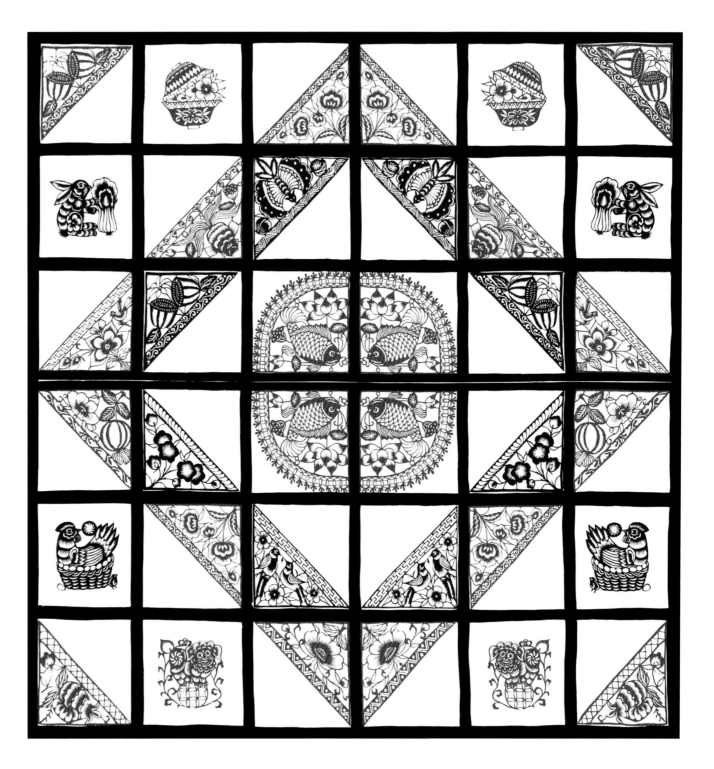

老窗花　100cm×100cm

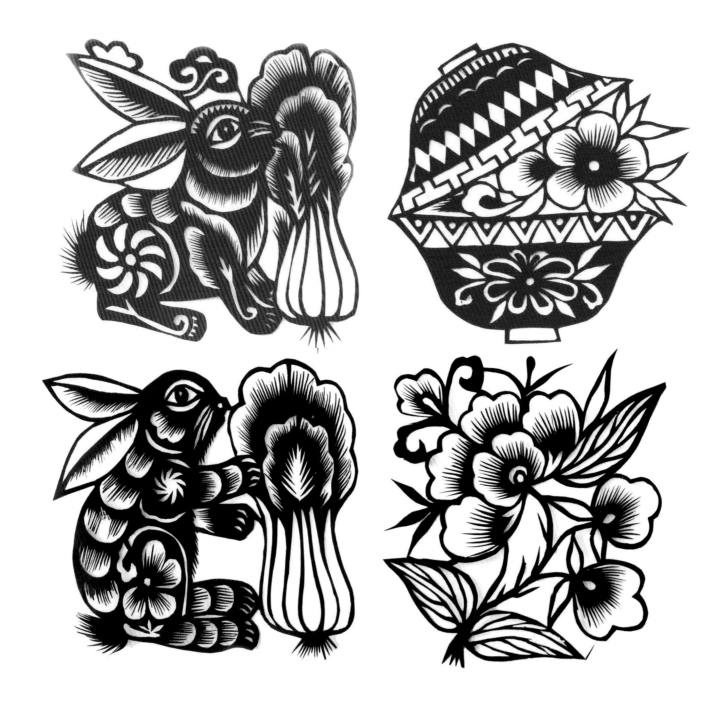

传统窗花　10cm×10cm

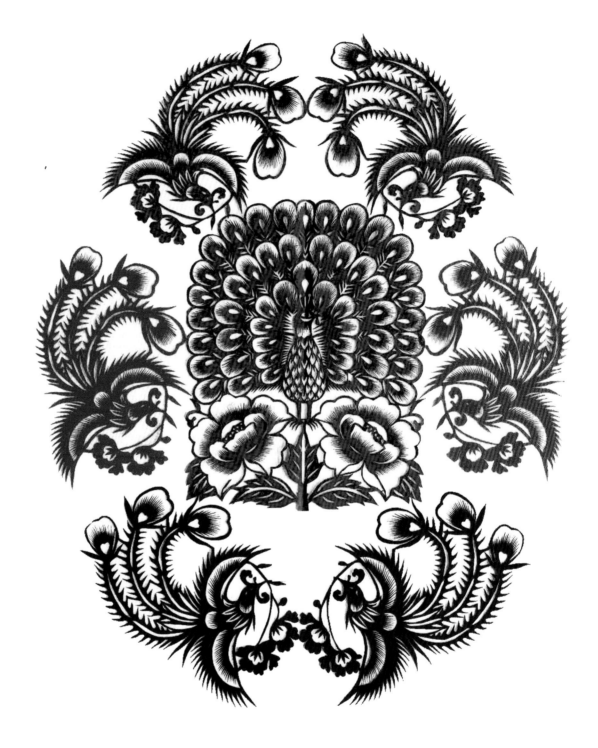

孔雀戏牡丹　30cm × 20cm

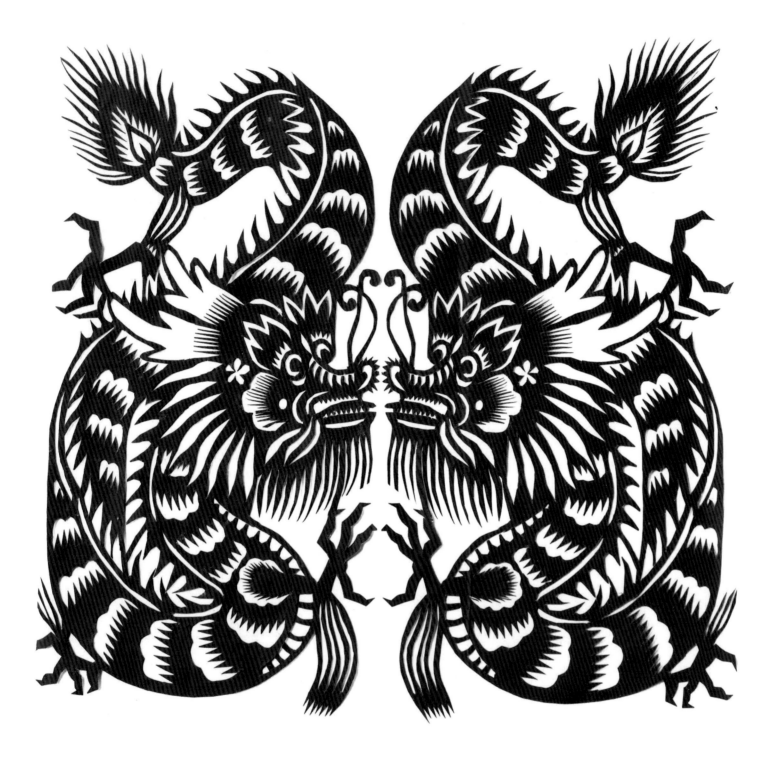

双龙图　30cm×30cm

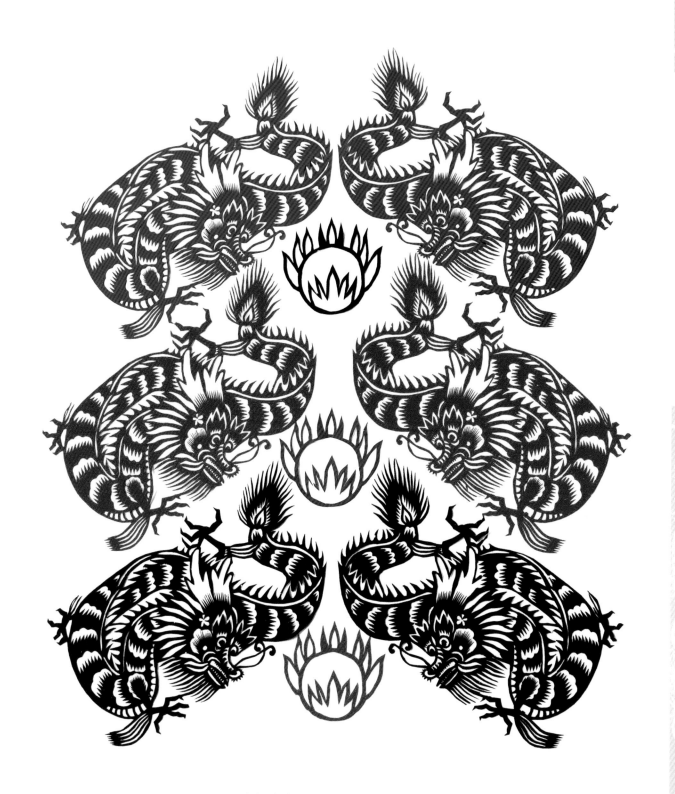

彩龙戏珠　30cm×30cm

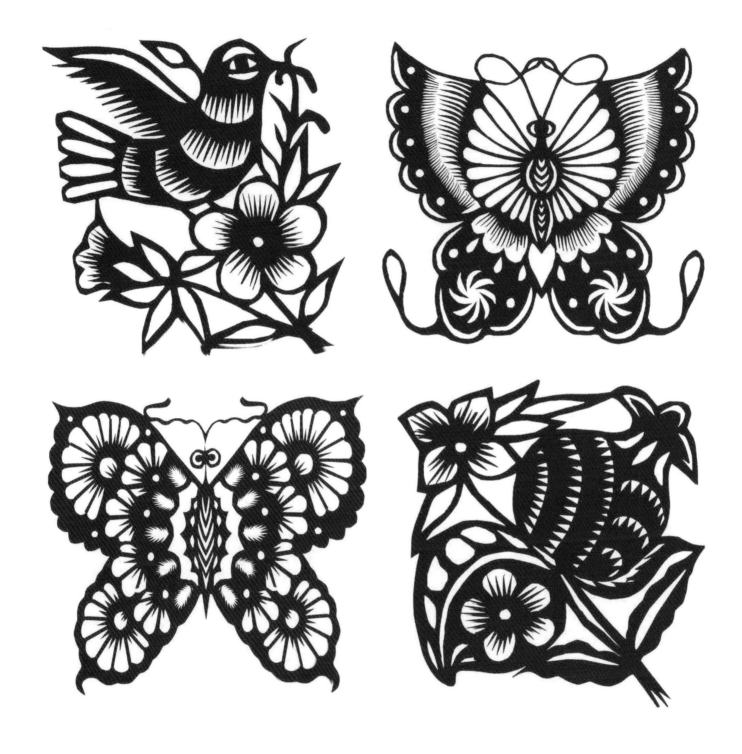

传统窗花　　10cm×10cm

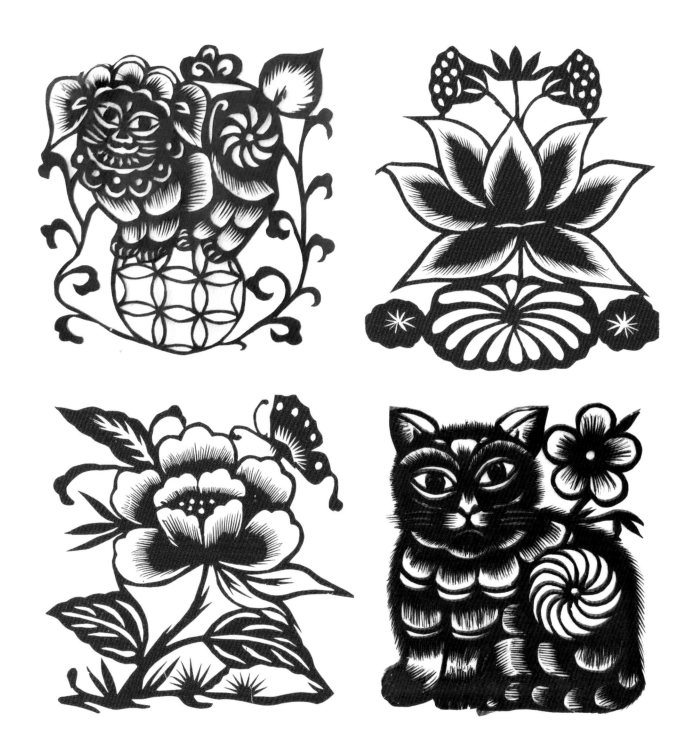

窗花艺术

传统窗花　10cm×10cm

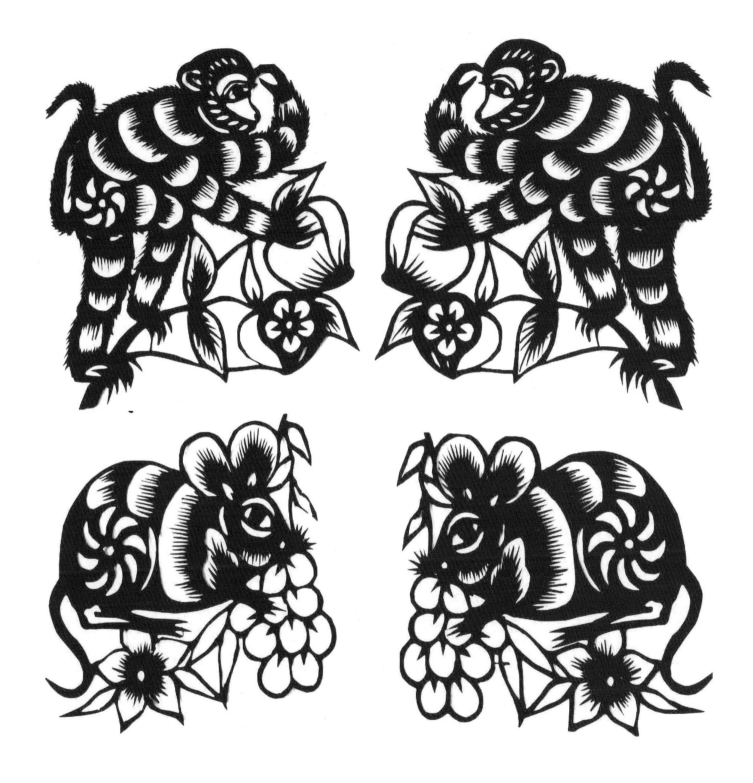

传统窗花　　10cm×10cm

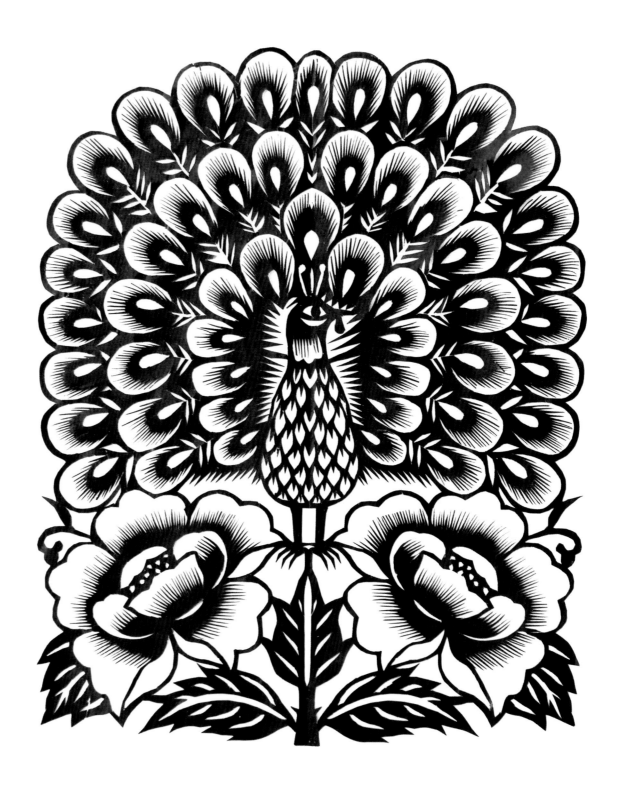

孔雀戏牡丹　30cm×20cm

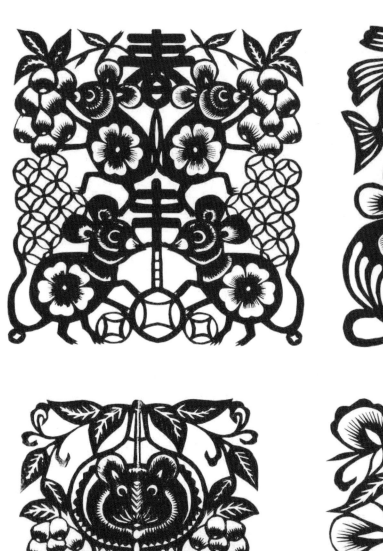
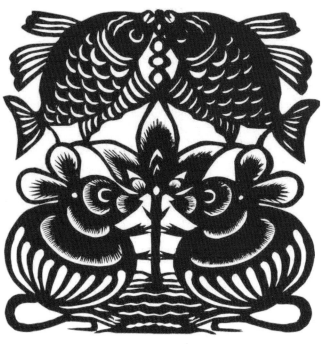
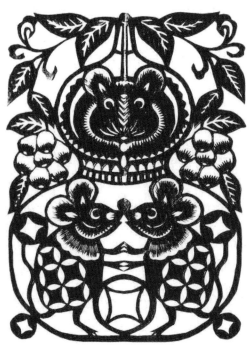
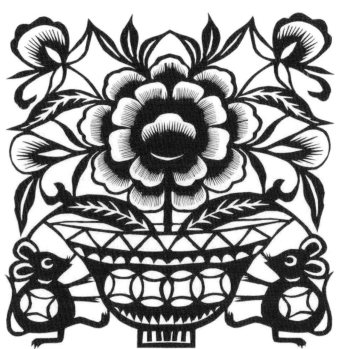

传统窗花　　30cm×30cm

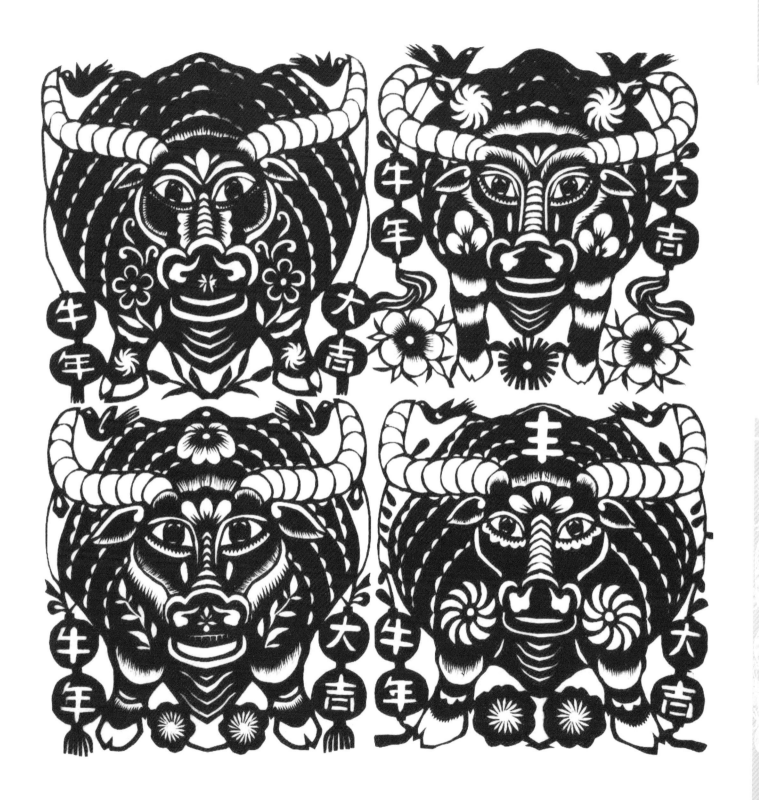

牛年大吉　　100cm×100cm

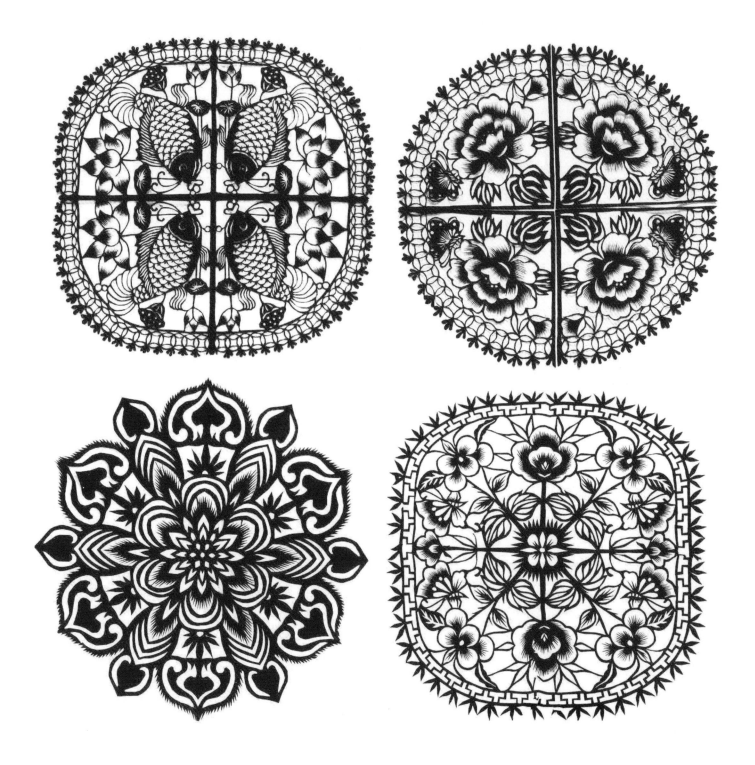

传统团花　40cm×40cm

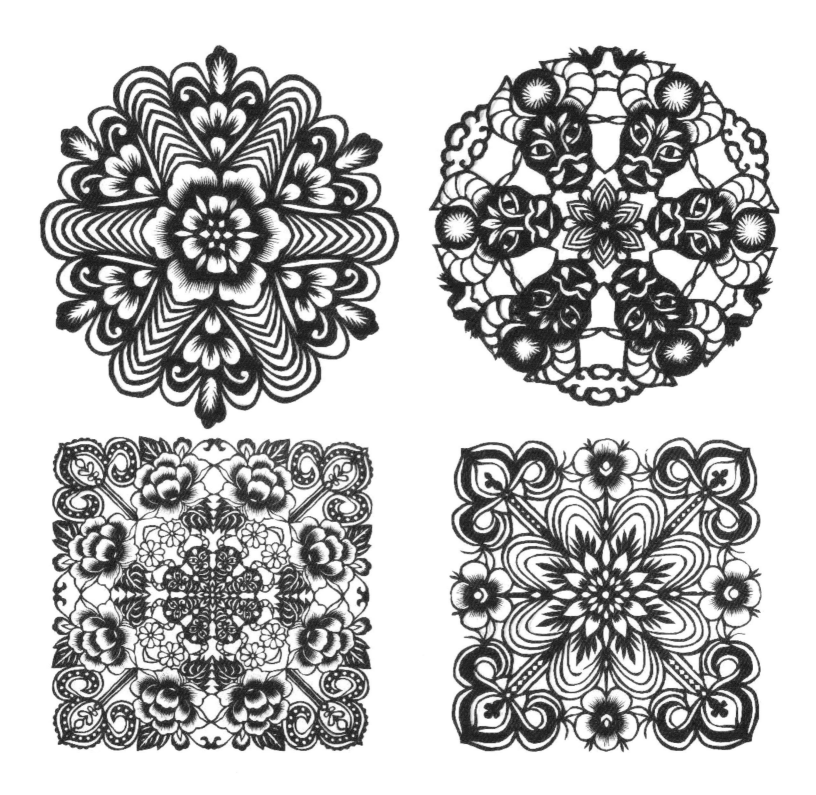

传统团花　40cm×40cm

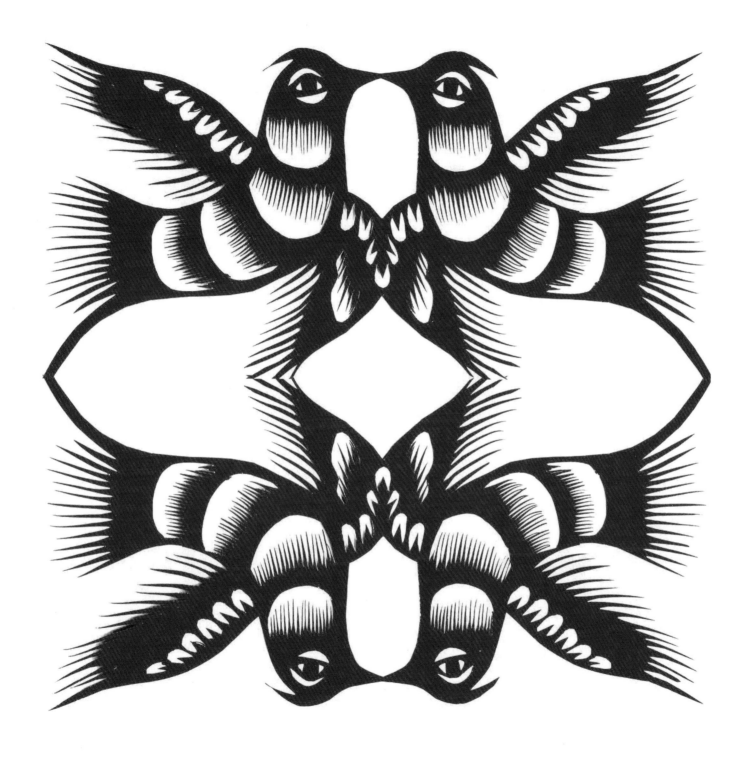

传统窗花　30cm×30cm

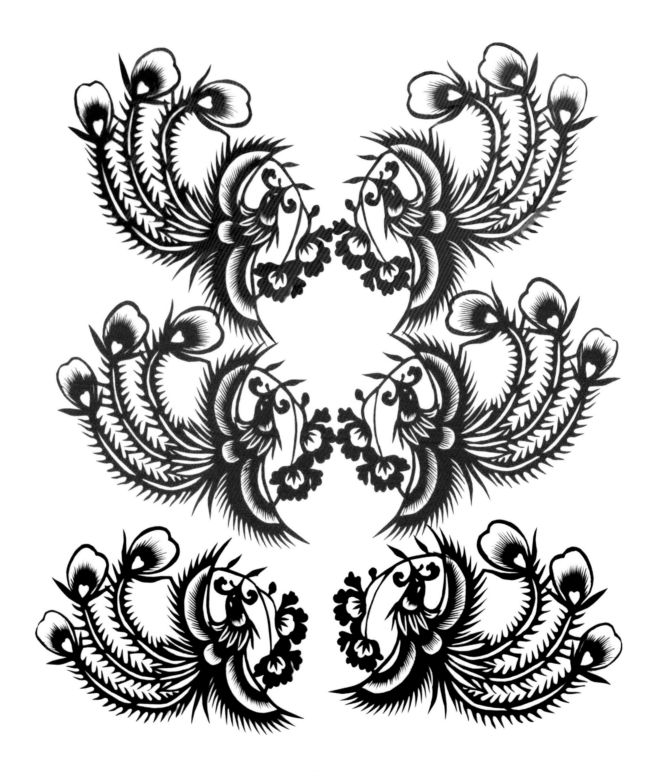

传统窗花　30cm×26cm

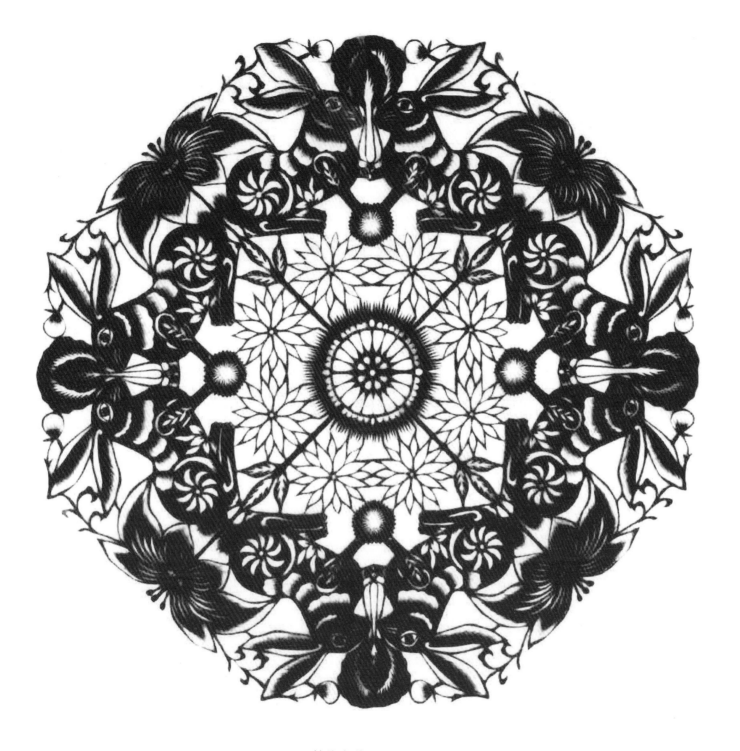

传统窗花　25cm×25cm

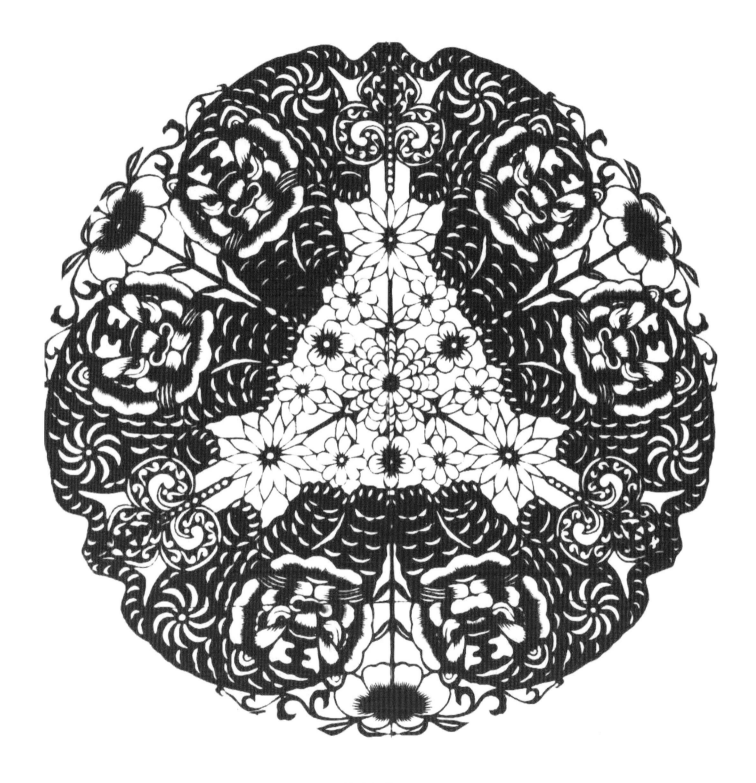

传统窗花　30cm×30cm

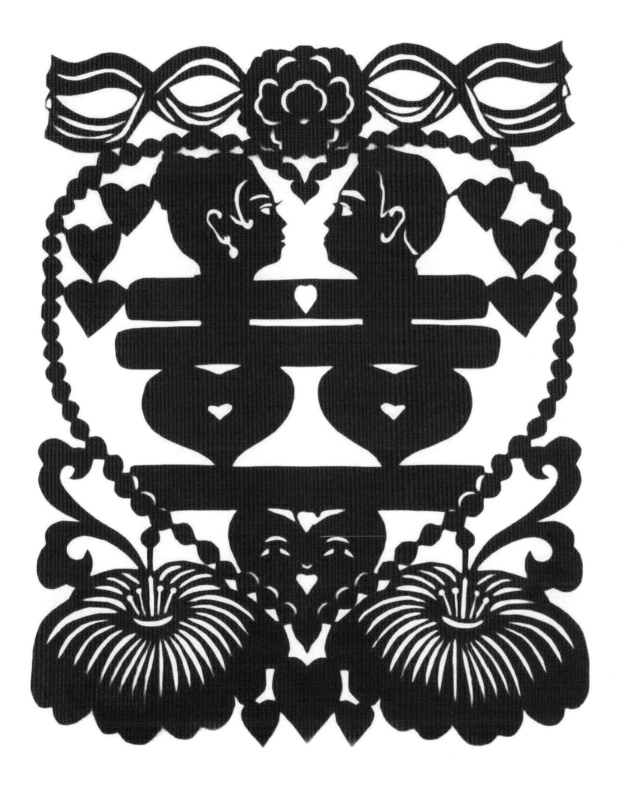

心心相印　40cm×33cm

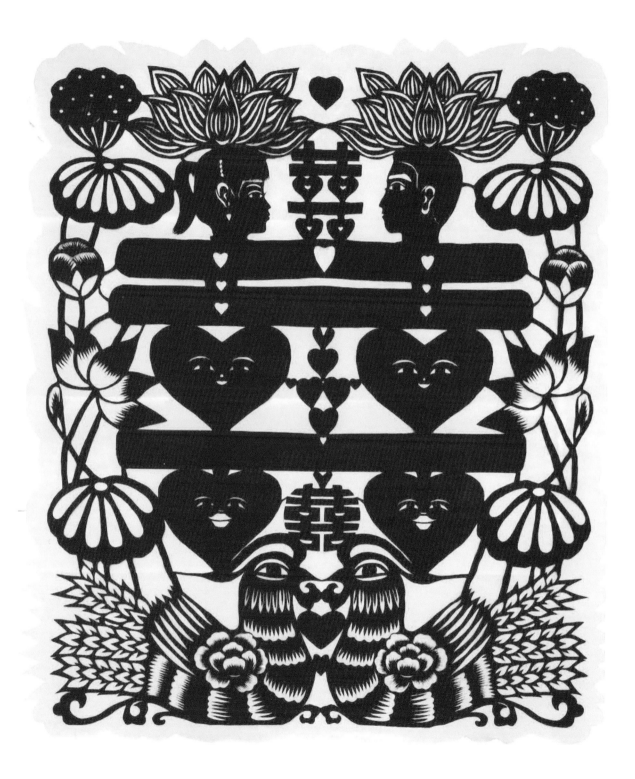

鸳鸯喜　60cm×50cm

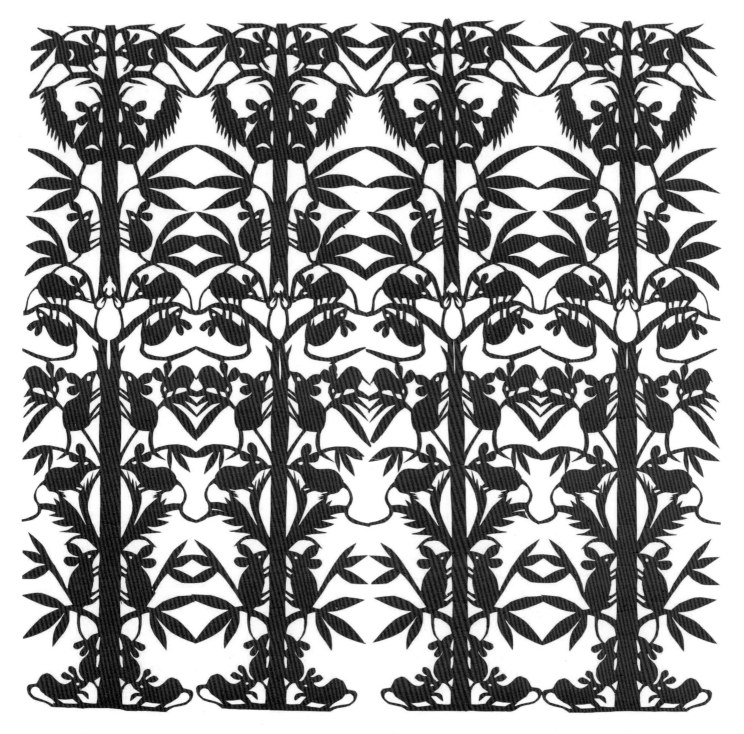

群鼠闹春图 60cm×60cm

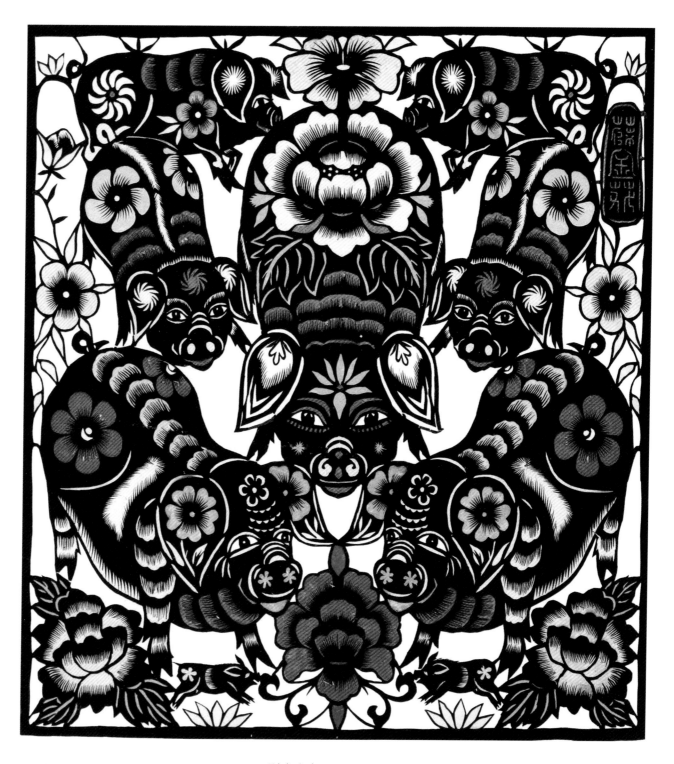

财富永久　　60cm×55cm

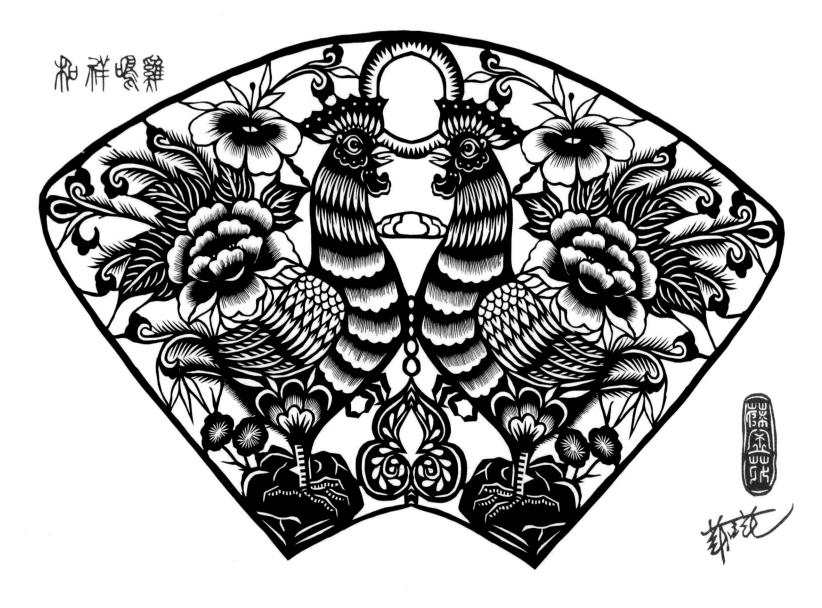

鸡鸣祥和　35cm×50cm

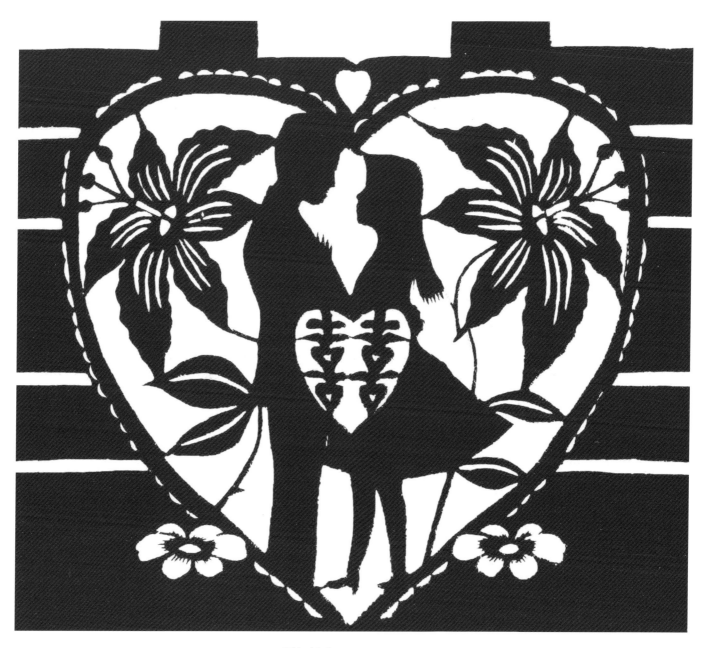

百年好合　43cm×50cm

传统绣花鞋样　35cm×50cm

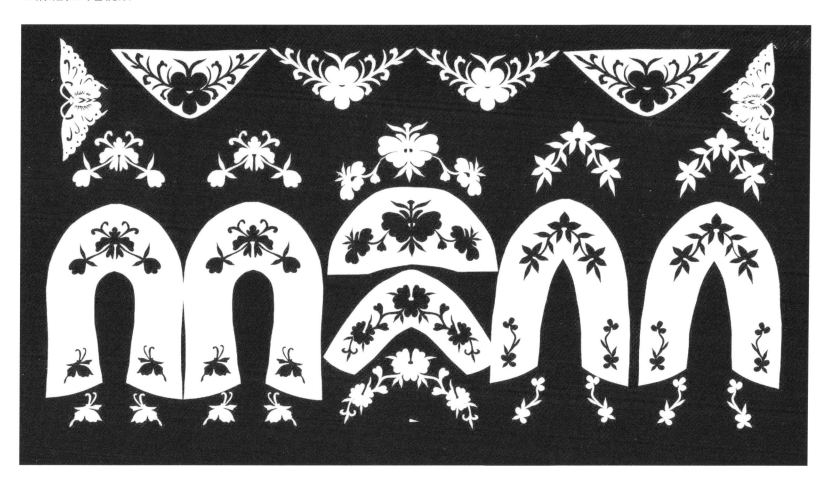

传统绣花鞋样　27cm×50cm

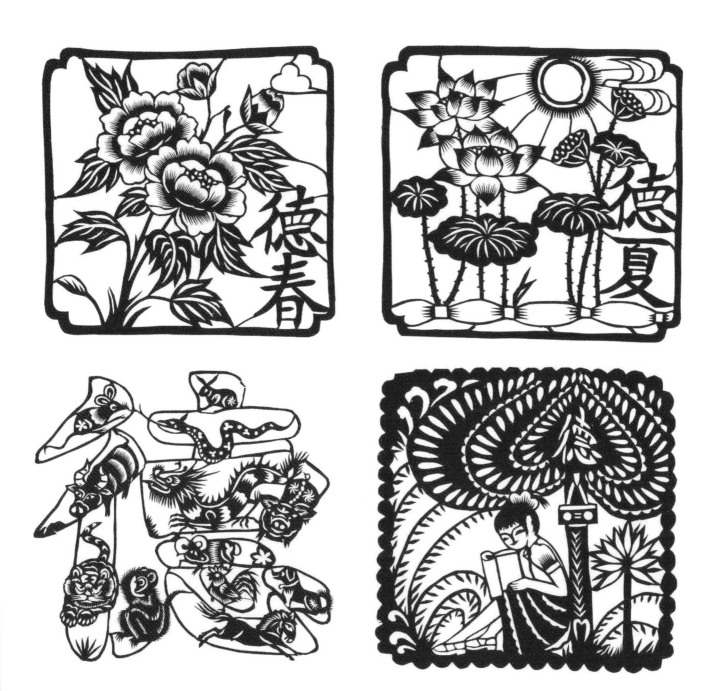

德文化　　30cm×30cm

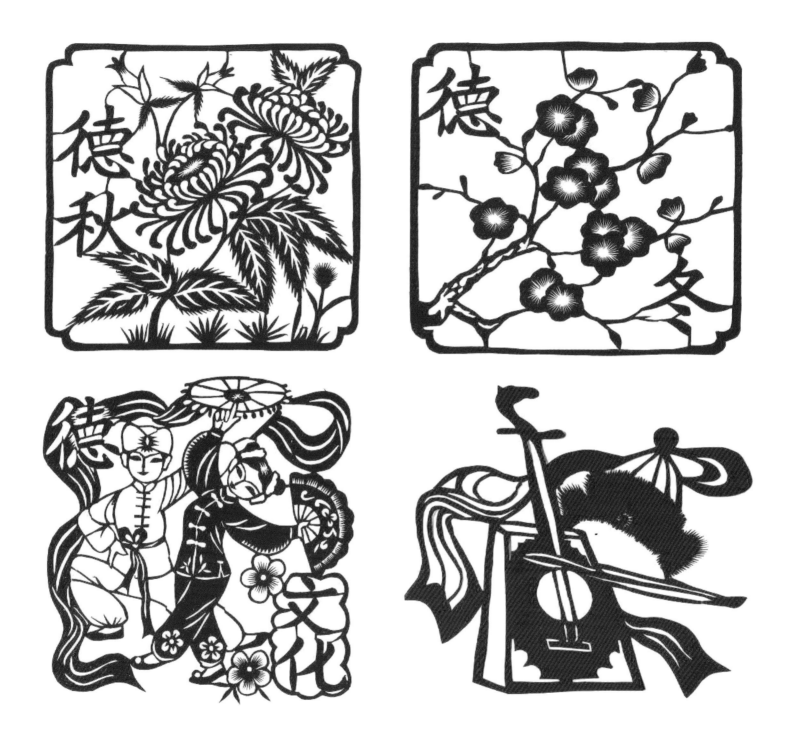

德文化　30cm×30cm

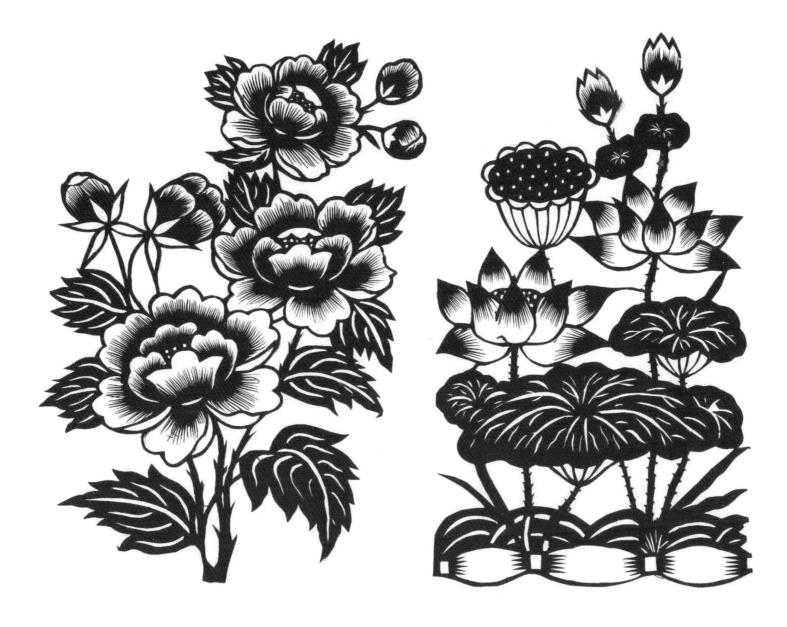

四季花　　40cm×25cm

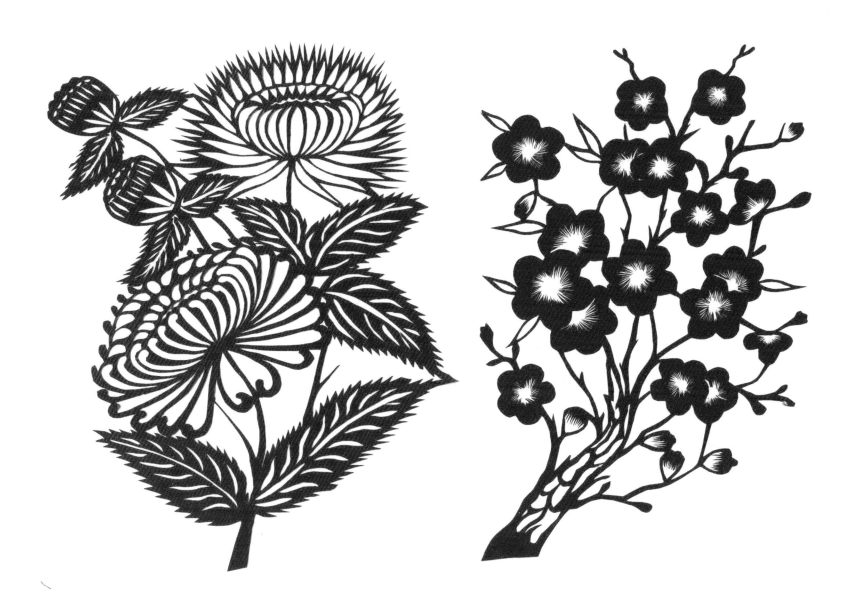

四季花　　36cm×25cm

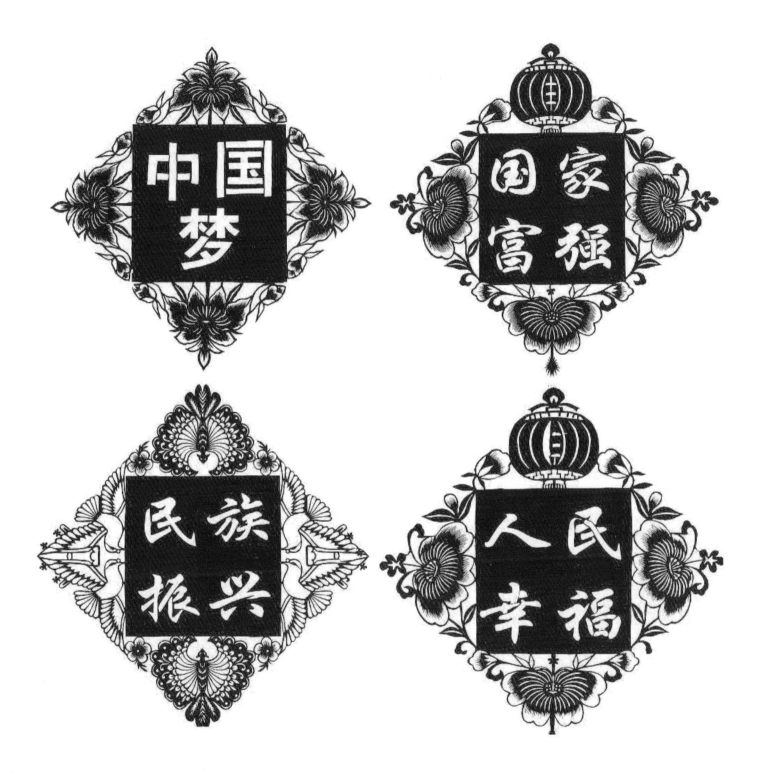

中国梦　40cm×40cm

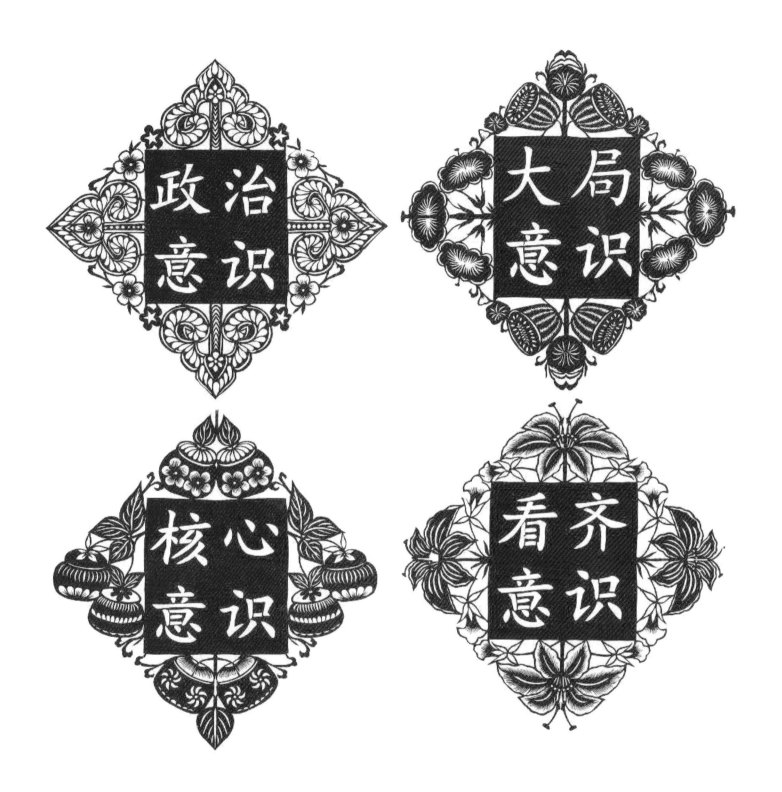

四个意识　40cm×40cm

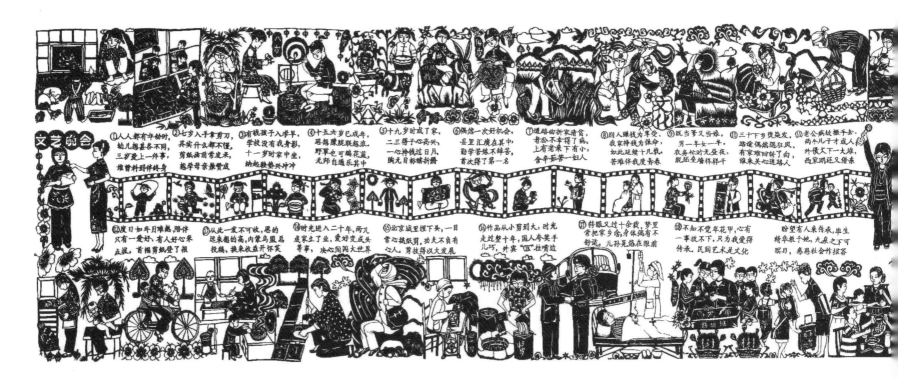

我的剪纸人生　　103cm×280cm

★配套视频
★电子画册
★打卡工具
★剪纸教程

扫码立领

后　记

1954 年 12 月，我出生在乌兰察布市商都县玻璃乡喇嘛勿拉村。

从小看到外祖母和母亲剪窗花，我也特别喜欢。因为家庭贫穷，无钱购买新纸，我只好用废旧的纸张来剪各种图案和小动物。父母和街坊邻居看到我随性而为的剪纸，都夸我心灵手巧，于是，我更加有信心。每逢春节时，街坊邻居家贴的窗花都是我剪的。我爱剪纸也爱画画儿。每年冬天大雪过后，我就用小木棍在雪地上画各种图案和小动物，雪地就是我的画板。

后来，为人妻、为人母，我一直没有放弃学习剪纸。人到中年，造化弄人。丈夫身体一直不好，体弱多病，我一边照顾丈夫，一边抚养孩子，又一次成为家里的顶梁柱。

为了生活，我开始剪小窗花，备受群众喜爱，常被一抢而空，这给我增添了很多信心。于是，我又开始剪大作品，第一幅大的作品就是《普天同庆》。化德县文化局发现这件作品后，便推选到了乌兰察布市文化局，后又入选内蒙古书画美术展再之后，我受邀参加中国工艺美术展并获得全国银奖。再之后，我又被北京残联培训中心聘为剪纸传承艺术教师。从此，剪纸成为了我的职业，我在北京的一间工作室开始了剪纸艺术生涯。十年时间里，我也学习到了很多，后来因为家乡的需要，我放弃了北京优厚的待遇，毅然决然地回到了家乡。

为了传承剪纸艺术，我走进校园担任化德县中小学校外剪纸艺术辅导员。我悉心传授剪纸艺术，让学生主动去亲近、感受剪纸艺术，激发学生的兴趣和爱好，活跃了校园文化艺术氛围，为化德县中小学校外艺术培训做出了应有的贡献。

我多次参加国家级工艺美术大赛,印象最深的是在 2003 年 9 月受邀赴京参加全国工艺美术展的那一次。展会的第二天,我在展位上展示自己的作品。这时,走过来三位观展者。他们对我的展品表现出极大的好奇。其中的一位问我:"这些作品都是你自己剪的?""是的,都是我自己剪的。"有一位参观者说,他属牛,让我现场给他剪一幅牛。我剪着剪着,看到纸有点不够了,就说:"纸有点不够了,牛站不起来了,让牛卧下可以不?"那位参观者笑着说:"可以,可以,只要是牛就行。"剪完后,这位参观者拿着"牛",左端详右端详,赞叹不已,说:"比站着的还好啊,卧着的更有趣味。"第三天颁奖,我意外地获得了银奖。当我上台领奖时,才发现昨天的三位参观者原来不是普通的参观者,正是本次大赛的专家评委。后来我才知道,他们是国家级工艺美术大师。在又一次的展会上,让我剪牛的国家级美术大师赵光明老师见到我,第一句话就是:"你给我剪的牛,我特别喜欢,现在还珍藏着。"就这样,我很荣幸地结交了许多名人艺术家,也让我从他们身上学到了很多知识。剪纸陪伴着我的生活,使我的生活更加丰富多彩,充实了我的人生。

　　每年春节,我都要参加化德县文化局、文化馆、图书馆"下乡送温暖"活动,把平时的剪纸作品送到群众手里。

　　"不管走多远,不要忘了来时的路"。我从小酷爱剪纸艺术,剪纸艺术已经成为我生活中不可或缺的一部分,甚至成为我生命中的必需。

　　生命不息,剪纸不止。我与剪纸结了一生的缘,续了一世的情,真是"剪"不断,理不乱。我要用小小的剪刀,剪出人们喜爱的作品,也剪出我多彩的人生,来回报生我养我的这块土地,回报那些支持与关爱我的人。

　　在本书出版过程中,许多同仁好友给予了我热情帮助与大力支持。中国工艺美术大师刘静兰为本书撰写序言,集宁区摄影家协会主席邢俊峰为本书出版多方联系,苏少灵老师全程热情相助,张建新、介霞为本书精心进行装帧设计,化德县摄影家协会副主席孙春雷精心拍摄剪纸作品,化德县作家协会副主席郑才为本书倾心撰文,化德县县委、化德县政府、化德县政协、化德县文旅局、化德县教育体育局对本书的出版给予大力支持和帮助。

　　在此一并致谢!

<div align="right">

薛金花

2021 年元月

</div>